염소가 되어 보기로 한
디자이너

질문
하는
시민

3

염소가 되어 보기로 한 디자이너

기후 위기와 생태 전환 디자인

김상규 지음

다정한시민

5장
자전거 타는 디자이너들

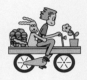

6장
사물을 돌본다고?

7장
내일은 더 나아질까?

어린 시절에 봤던 만화 영화의 한 장면이 생각납니다. 먼 미래의 황량한 도시에서 마스크로 얼굴을 감싼 사람이 가게에 들어섭니다. 주인에게 몇 년산 어느 도시의 공기를 달라고 주문하는 장면입니다. 그 영화를 보던 때는 아직 생수가 등장하기도 전이었으니 공기를 캔에 담아서 판다는 것은 상상할 수 없었어요.

그런데 2016년에 뉴질랜드 공기를 담은 캔이 중국에 수출되었다고 해요. 이듬해에는 우리나라에서도 지리산 공기를 담은 캔이 판매되기 시작했으니 그 영화 장면이 허무맹랑하지만은 않은 셈이죠. 그 영화처럼 미래에 몇 년산 어느 도시의 공기를 달라고 한다면 적어도 2010년대 이후의 서울 공기를 원하는 사람은 없을 것 같아요.

청정 국가로 알려진 뉴질랜드라도 공기가 늘 좋진 않아요. 2020년산 뉴질랜드 공기, 특히 오클랜드의 공기를 사는 사람은 없을 거예요. 그땐 그 도시에 연기가 자욱했거든요. 2019년 말에 호주와 뉴질랜드 일부 지역에 산불이 일어나서 다섯 달 넘도록 꺼지지 않았어요. 많은 사람이 필사적으로

불을 끄고 다친 코알라를 구출했다는 소식도 기억나요. 정작 불은 비가 내리기 시작해서야 잦아들었는데 그 비가 폭우로 이어져서 물난리를 겪기도 했어요.

우리나라도 비슷한 재난이 일어났죠. 2025년 3월과 4월에 경상북도에서 발생한 초대형 산불은 서울의 두 배에 가까운 국토를 태웠고 여러 사람과 동물이 희생되는 큰 피해를 남겼습니다. 누군가 부주의하게 불을 낸 것이 원인이지만 기후 위기와도 관련이 있다고 합니다. 극심한 가뭄과 강풍 등 악조건 때문에 큰불로 번지고 진화하기도 힘들었던 것이죠.

생태적인 문제를 모르는 사람은 없을 거예요. 코로나19 시기를 겪고 산불과 폭우가 점점 잦아지는 것을 보면서도 아직도 대수롭지 않게 생각하는 사람이 적지 않은 것 같아요. 여전히 집터와 도로를 내느라 생명의 서식지를 훼손하고, 필요 이상으로 소비하고 버리기를 멈추지 않아요. 그뿐 아니라 부족한 자원을 달에서 채취하겠다는 계획까지 나오고 있답니다. 그런데 이 과정에서 디자인이 어떤 원인을 제공하고 있어요. 주변을 둘러보면 디자인되어 있지 않은 것이 없죠. 우

리는 제각기 잘 디자인된 물건과 공간을 끊임없이 소비하고 있으니 디자인이 오늘날 겪는 생태적인 문제와 무관하지 않답니다.

이 책은 이런 문제의식에서 출발합니다. 생태계에 좋은 영향을 주기 위해 디자이너들이 고민하고 창작한 내용을 다룹니다. 『염소가 되어 보기로 한 디자이너』라는 제목에서 알 수 있듯이, 다른 생명과 지구 환경을 공유하며 살겠다는 의지를 강력히 드러낸 것이죠.

이 책의 앞부분에서는 디자인이 기후 위기와 어떻게 관련되어 있는지, 그리고 그런 디자인부터 생태 전환 디자인까지 디자인 활동이 변화해 온 과정과 각각의 개념을 알아봅니다. 한편으로는 우리가 환경친화적이라고 알고 있는 사실 중에서 잘못 알려진 부분, 즉 생태적인 디자인의 함정을 살펴볼 거예요. 그렇다면 디자인에서 비롯된 문제가 많아 보일 텐데요, 디자인 자체가 문제라기보다는 생태적인 인식이 너무 얄팍했던 탓이라고 할 수 있어요. 그래서 이 책에서는 '생태 전환 디자인'이라는 말을 강조합니다. 본문에서 자세히 살펴보

겠지만 이 말은 지속 가능한 미래를 위해 생각과 태도를 생태 중심으로 바꿔야 하고 그것을 실천에 옮길 방안을 디자인에서 찾는다는 뜻이에요.

이 책의 후반부에서는 자전거를 타고, 사물을 돌보고, 자원의 사용을 최소화하고, 도시의 폐기물 문제를 고민하는 여러 실천 사례를 소개하고 있어요. 그 중심에는 사람을 중심에 둔 채 환경을 바라보던 시각에서 사람도 생태계의 일부임을 자각하는 인식의 전환이 자리 잡고 있고요. 동물, 심지어 사물까지 그 존재를 인정하고 디자인 방식, 디자인에 대한 생각 자체를 바꾸는 것이죠.

그런데 디자이너가 염소가 되어 본들 뭐가 달라지냐고요? 기후 위기와 생태 전환은 어느 분야도 예외일 수 없고 모두 지혜를 모아야 해요. 우리 모두 지구라는 거대한 생태계 속에 있고 그 영향을 받으면서 살아가니까요. 그러면 어떻게 해야 할까요? 본문에서 차근차근 살펴봅시다.

디자인이 기후랑 무슨 상관이람?

날씨가
정말 이상해

날씨가 왜 이런지 모르겠어요. 지난여름 무척 더웠죠? 한 낮엔 밖에 나갈 엄두가 나지 않았고 10월까지도 더워서 반팔 차림으로 다닐 정도였어요. 생각해 보면 그전엔 이렇지 않았어요. 지구의 평균 기온이 매년 높아지고 있다는 건 다들 알고 있지요? 더운 나라에서 수입하던 열대 과일을 우리나라에서도 재배한다죠. 더위만 이상한 게 아녜요. 비도 한꺼번에 퍼붓듯 내리고 갑자기 더웠다가 갑자기 추워지곤 해요. 날씨가 참 이상해졌죠?

이처럼 날씨와 관련된 이상한 변화를 기후 변화, 기후 위기라고 부르죠. 그런데 디자인도 기후 문제와 상관이 있을까요? 기후 문제가 생긴 데에는 여러 가지 원인이 있지만 자연을 훼손해서 생태계에 좋지 않은 영향을 미친 까닭이에요. 왜 자연을 훼손할까요? 사람들이 필요한 물건과 공간을 만드느라 지구 자원을 써 왔기 때문이죠. 그 덕분에 우리가 지금처럼 생활할 수 있는 거예요.

그런데 정말 우리가 필요한 것만 만들까요? 멀쩡한 물건

을 버리고 새 물건을 사는 일이 허다하죠. 그렇게 된 데에는 디자인의 책임도 있어요. 새로운 신발이 나오고 새로운 스마트폰이 나오면 그것을 사려는 사람들이 새벽부터 줄을 서기도 하죠. 멋진 옷과 멋진 가방, 멋진 상품을 갖고 싶은 것은 그만큼 매력적으로 디자인한 덕분이에요.

그러면서 지구 자원을 아끼고 사람들이 생태 문제를 깨닫게 하는 데에도 디자인이 조금이나마 역할을 한답니다. 디자이너와 기후 위기에 관심 있는 사람들이 모인 '키후위키'라는 단체도 그런 활동을 해요. 패션 산업이 전 세계 탄소 배출량의 10%에 달한다는 문제의식에서 출발하여, 기후 위기를 널리 알리기 위해 리사이클링과 리디자인 활동을 하고 있어요. 리사이클링은 환경 오염을 막기 위해 못 쓰게 된 물건을 재생하여 이용하는 일이고, 리디자인은 이전의 디자인을 새롭게 다시 계획하여 디자인하는 일을 말해요. 키후위키는 '날씨가 이상해'라는 글귀를 찍는 워크숍을 통해 시민들과 함께 메시지를 찍고 메시지를 입으면서 변화와 실천을 촉구하고 있답니다.

뒤에서 자세히 다루겠지만 이처럼 디자인은 소비적인 생활 방식을 바꾸자고 하고 기업들이 친환경 상품을 개발하게

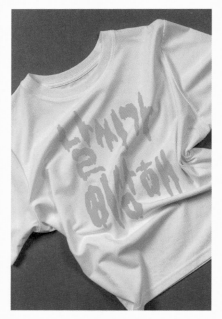

중고 의류에 '날씨가 이상해'를 인쇄 (©키후위키 협동조합)

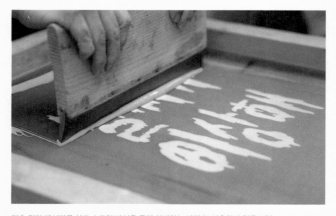

기후 위기 메시지를 실크 스크린 방식을 통해 인쇄하는 과정 (©키후위키 협동조합)

끔 만들기도 해요. 병 주고 약 주냐고 할 수 있어요. 틀린 말이 아닙니다. 디자인은 끊임없이 무언가를 새롭게 만들어서 더 많이 쓰고 그만큼 버리게 하는 일을 해 왔으니 분명히 이상한 날씨와 함께 얘기할 만해요.

생태적인 꿈과 함께
등장한 디자인

먼저 이해할 것은 '생태'라는 말이에요. 기후 위기, 환경 재난이라는 말이 이젠 낯설지 않을 거예요. 생태적 전환이라는 말도 학교에서 들어 보았지요? 생태라는 말 외에도 자연과 환경이라는 낱말에 익숙한데 그것은 사람과 구분하는 것처럼 들려요. 그러니까 사람과 자연, 사람과 환경이라는 구도로 나누고 있는 것이죠.

사실 사람도 자연의 일부예요. 그런 뜻에서 생태는 서로 연결되어 있다는 점이 중요해요. 디자인을 하는 사람도 디자인을 즐기고 쓰는 사람과 구분해서 생각하기보다는 서로 연결되어 있다고 보는 것이 맞아요.

마치 숲과 같이 연결되어 있어서 서로 영향을 주고받으니 그물망, 즉 복잡한 체계인 생태계라고 할 수 있어요. 생태계에는 다양성이 있어요. 디자인을 통해서 다양성을 갖게 할 수 있어요. 창의성은 말할 것도 없지요. 사람뿐 아니라 다양한 존재가 연결되어 함께 살아가기 위해서는 창의적이어야 하니까요.

이런 삶과 이런 공동체를 꿈꾼 사람들이 꽤 오래전부터 있었어요. 백여 년 전에 '미술 공예 운동'에 참여한 사람들도 그랬어요. 영국에서 산업 혁명이 한창일 때 공장에서 볼품없는 질이 낮은 물건들을 대량으로 생산하고 정작 전통적인 수공예는 밀려나고 있었죠. 미술 공예 운동은 이런 현상에 반대하며 생활 속 예술을 지향하여 현대 디자인의 원류라고 불린답니다.

그 중심에는 윌리엄 모리스라는 사람이 있었어요. 시와 소설을 쓰고 그림을 그리고 디자인을 하던 윌리엄 모리스는 솜씨 있는 장인들이 만든 물건을 훌륭하게 생각했고 자연을 사랑했어요.

훗날 그를 존경한 J.R.R. 톨킨은 『호빗』이라는 소설을 썼는데 주인공인 호빗 종족이 바로 윌리엄 모리스가 꿈꿨던 공동체를 이루며 살고 있는 것으로 묘사되었어요. 자연 속에서 서로 도우며 창의적으로 살아가는 곳이니 그야말로 에코토피아인 것이죠. 이런 점에서 보면, 디자인은 애초에 생태적인 꿈과 함께 등장했다고 할 수 있을 거예요.

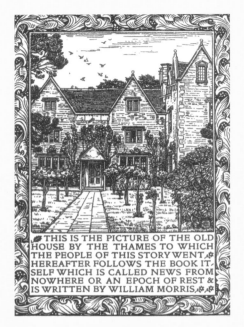

윌리엄 모리스의 대표적인 저작이자 북디자인 작업인 『유토피아에
서 온 소식』의 이미지

톨킨이 쓴 『호빗』의 초판본 표지

예쁘고 세련된 것만
디자인일까?

그럼 디자인에 대해 잠깐 알아볼까요? 디자인이라는 말이 익숙하지요? 여기저기서 쓰고 있으니까요. 그런데 정작 디자인이 뭐냐고 물으면 어떻게 대답할까요? 예쁘고 세련된 것이라고 답하는 친구도 있을 거예요. 또 사용하기 편한 것이라고 답할 수도 있고요. 그렇지만 그것만으로는 충분한 답변이 되지 못한답니다.

'디자인'은 디자인 분야를 가리킬 때도 있고, 구체적인 결과물을 가리킬 때도 있어요. 또 과정이나 행위를 말하기도 하지요. 그러니까 관심 있는 분야가 무엇이냐는 질문에 답할 때도 '디자인'이라고 말하고, 포스터와 같이 창작한 결과물을 말할 때도 '디자인'이라고 합니다. 심지어 무엇을 하고 있냐는 질문에 답할 때도 '디자인'을 하고 있다고 답하곤 하지요.

그런데 예쁘거나 세련된 것이 아니라면 디자인이 아닐까요? 값비싼 물건만 디자인된 것일까요? 고급 승용차든 대중교통을 이용하는 교통 카드든 모두 디자인된 것이랍니다. 용도에 맞게, 적절한 가격에 맞추어 디자인되었다는 점이 다를

용도와 가격에 맞춰 디자인된 서울자전거 따릉이, 쓰레기통
(위 사진: 서울시 홈페이지, 아래 사진: 김상규)

뿐이죠.

집에서 사용하는 의자나 소파와 달리 공공장소에 있는 의자나 소파, 공원의 벤치는 좀 투박해 보이죠? 여러 사람이 앉는 것이기 때문에 튼튼해야 하고, 국민의 세금으로 마련한 것이기 때문에 많은 돈을 들일 수도 없으며 오래 사용하도록 디자인하다 보니 그다지 세련되거나 편안해 보이지는 않을 거예요.

그러니까 우리가 입는 옷이며 타고 다니는 자전거, 가구 등 우리 주변에서 볼 수 있는 인공물은 모두 디자인된 것이라고 할 수 있답니다. 목적에 잘 맞게 디자인되었다면 좋은 디자인의 기본적인 조건을 갖춘 것이고요.

디자인에는 이미지와 공간도 포함되어 있어요. 책을 생각하면 표지뿐 아니라 본문도 디자인된 것이랍니다. 어떤 글꼴을 쓰고 여백을 어떻게 두며 사진을 어떤 위치에 두어야 책의 내용이 잘 전달될지 고려해서 디자인하는 것이지요. 편집 디자이너, 그래픽 디자이너는 이미지뿐 아니라 글도 다루지요. 여러분이 서점에서 책을 고를 때 읽기 편한 책이 있는가 하면 읽고 싶은 마음이 들지 않을 만큼 요란하기만 한 책도 발견할 거예요. 같은 내용이라고 해도 편집을 어떻게 하느냐

에 따라 달라진답니다.

말을 기록한 형태인 글을 인쇄하기 시작하면서 그것에 어떻게 감정을 실어 메시지를 전달할 것인가 하는 문제가 중요하게 되었고 독창성을 담으려는 노력이 있었어요. 그래서 그래픽 기호를 만들어 내고 새로운 이미지로 표현하게 되는 것이죠. 인쇄 기술이 발달하면서 인쇄 효과도 높이고 정보가 잘 전달되는 글꼴, 아름다운 글꼴을 꾸준히 디자인하게 되었고요.

애플사의 대표였던 스티브 잡스는 2005년에 스탠퍼드 대학교 졸업식에서 연설할 때 "내 인생의 전환점은 타이포그래피 수업이었습니다."라는 말을 남겼어요. 타이포그래피는 활자의 서체나 글자 배치 따위를 구성하고 표현하는 일이에요. 사실 잡스는 디자인을 전공하지 않았을 뿐 아니라 가정 형편이 어려워서 대학을 도중에 그만두었죠. 그렇지만 타이포그래피 수업을 통해 그래픽 디자인의 중요성을 깨달았다고 해요. 이후 잡스는 컴퓨터의 글꼴, 글자 사이의 여백까지 연구했고 그래픽이 뛰어난 애플 컴퓨터가 나오게 되었지요.

1970년대에는 기업이 회사의 얼굴 역할을 하는 이미지를 만드는 것, 즉 심벌과 로고를 디자인하는 일이 활발해졌어요.

아이비엠사의 로고(위), 캐나다 로고와 심벌(아래)

미국의 그래픽 디자이너인 폴 랜드가 디자인한 아이비엠사의 로고가 대표적인 예입니다. 아이비엠 로고는 모니터의 가로줄처럼 표현되어 컴퓨터 회사의 이미지를 분명하게 보여 주는 디자인으로 좋은 반응을 얻었어요.

그런데 이 같은 이미지 디자인은 기업만 필요했던 것이 아니에요. 정부도 국가의 이념을 앞세우고 사람들에게 알리려고 했지요. 캐나다는 1970년대에 그래픽적인 통일성을 갖기 위해 로고와 심벌을 디자인한 최초의 국가가 되었습니다.

지금도 선거철이 되면 대통령, 국회 의원 후보 들이 자신의 생각을 알리기 위해 각종 홍보물을 디자인합니다. 예전에는 선거 홍보물이 하나같이 후보의 근엄한 증명사진에 이름을 덧붙여 놓는 수준이었지요. 하지만 몇 년 전부터는 후보의 특징을 보여 주는 상징적인 이미지를 담고 심지어 캐릭터까지 사용하기 시작했어요. 이미지로 소통하게 된 것이지요.

상호 작용도
디자인되나?

인터넷에서 정보를 찾아가는 검색 과정도 디자인된 것이랍니다. 화면을 어떻게 구성해야 사용자가 원하는 정보를 쉽게 찾을지, 그다음 페이지로 넘어갈 때는 어떤 내용을 어떻게 보여 주어야 실수를 줄이고 더 편하게 보일지 디자인하는 것이지요. 인터넷이나 스마트폰에서 보는 이미지와 텍스트는 책에 수록하는 것과 다른 방식으로 디자인되어야 합니다. 그래서 디지털 이미지를 다루고 모니터에서 확인할 수 있는 웹 페이지를 편집하는 디자이너가 등장하게 되었어요.

웹 디자인에서는 '인터페이스'라는 것이 몹시 중요합니다. 인터페이스는 사람과 물체 사이에 상호 작용이 잘 이루어지도록 하는 일종의 장치예요. 물론 인쇄된 책에도 인터페이스가 있어요. 책의 내용을 잘 읽어 나가도록 글꼴을 디자인하는 것이 인터페이스가 됩니다. 또 압정 같은 작은 물건에도 인터페이스가 있어요. 벽면에 종이를 고정하기 위해서 뾰족한 핀을 손가락으로 누를 때 손가락이 아프지 않도록 핀에 압정 머리를 둔 것이 인터페이스인 셈이지요.

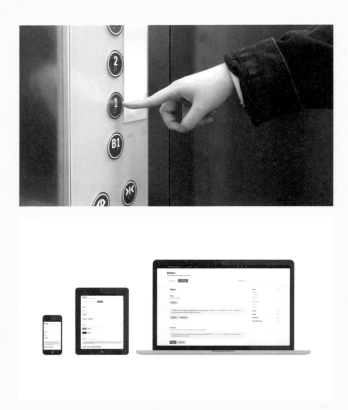

인터랙션 디자인이 적용된 엘리베이터 버튼(사진: 김상규), 스마트폰과 태블릿, 노트북의 화면

하지만 인터넷에서 여러분이 정보를 검색하고 링크된 사이트로 옮겨 갈 때는 무척 복잡한 인터페이스가 존재해요. 특히 휴대 전화나 게임기의 경우도 마찬가지고요. 이것을 '사용자 인터페이스(User Interface)', 줄여서 '유아이(UI)'라고 불러요. 이것 없이는 우리가 컴퓨터와 대화할 수가 없죠. 이렇게 사람과 기계 사이의 사용자 인터페이스를 다루어 설계하는 것을 인터페이스 디자인이라고 해요. 그리고 인터페이스가 잘 이뤄질 수 있도록 상호 작용을 디자인하는 것을 인터랙션 디자인이라고 구분해서 부른답니다.

원래 인터랙션은 엘리베이터의 버튼을 눌렀을 때 버튼에 불이 들어오거나 사진을 찍었을 때 찰칵 소리가 나는 것처럼 행동에 반응하여 결과를 확인할 수 있도록 해 주는 것입니다. 만약 그런 장치가 없다면 내가 버튼을 잘 눌렀는지 몰라서 자꾸 눌러야 할 거예요. 오늘날 인터랙션 디자인이라고 부르는 것은 컴퓨터가 본격적으로 사용되면서 시작되었어요.

컴퓨터를 이렇게 '편하게' 사용하기 위해서는 인터페이스, 인터랙션을 누군가 디자인해야 했어요. 책에서 차례나 찾아보기를 보고 원하는 페이지를 펼치듯이, 화면 안에서 원하는 컴퓨터 작업을 쉽게 하고 원하는 정보를 확인할 수 있는 것

이 인터랙션 디자인 덕분이지요. 게임 디자인과 앱 디자인도 여기서 출발한 것이랍니다.

이처럼 디자이너는 눈에 보이지 않는 것까지 디자인한다고 할 수 있어요. 디자인의 결과는 결국 형태와 이미지로 드러나게 되지만 사람들이 어떻게 인식할지, 그리고 어떻게 반응할지를 연구하는 것까지 모두 디자인 과정에 포함된답니다.

잘 디자인되었다고 해도 제대로 전달되지 않으면 의미가 없겠지요? 그래서 디자인 분야에서는 커뮤니케이션 이론이 중요해요. 그 이론 중에서 디자이너에게 널리 쓰이는 개념은 '행동 유도'라고 할 수 있어요. 본래 이 용어는 행위자와 환경의 상호 관계가 잘 들어맞도록 하는 생태학적 개념이에요. 넓은 평지를 보면 달리게 되고 밑동만 남은 나무나 평평한 바위를 보면 앉게 되는데, 환경이 사람과 동물에게 어떤 행동을 유도하기 때문에 그렇게 이름이 붙었답니다. 그러다가 사물을 디자인할 때 그것이 어떻게 작동하는지 알려 주는 강력한 단서를 줄 수 있지 않을까 생각하게 되었어요. 예컨대, 큼직한 둥근 손잡이나 긴 막대기 모양의 손잡이를 보면 손으로 쥐어 돌리고 끈이 매달려 있으면 당기는 행동을 유도한다는 것이죠.

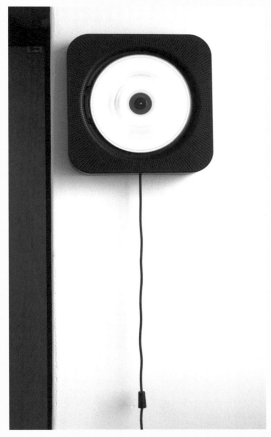

일본 디자이너 후카사와 나오토가 줄을 당겨서 켜고 끌 수 있도록 디자인한 시디
플레이어 (사진: 김상규)

공간을 디자인할 때는 사람들의 관계를 형성하게 하기도 해요. 지하철 의자는 대부분 7명이 앉을 수 있는데 보통 가장 자리부터 사람들이 앉지요? 중간에 기둥이 있으면 또 거기도 앉고요. 그러니까 기둥이 사람들을 가까이 앉게 하는 역할을 하죠. 또 교실에서 개인별로 사각형 책상을 갖고 칠판 쪽을 보게 배치하면 옆 친구와 대화를 잘 하지 않지만 커다랗고 둥근 테이블로 바꾸면 모두가 동등한 관계를 갖게 되고 얘기도 더 많이 나누게 되는 것이죠.

행동 유도 개념은 사물이 그 자체로 인간과 상호 작용할 수 있다는 점이 중요한데 한편으로는 디자이너가 사물을 통제할 수 있다는 지나친 확신을 갖는 문제도 있어서 조심할 부분이에요. 이 부분은 6장에서 더 이야기할게요.

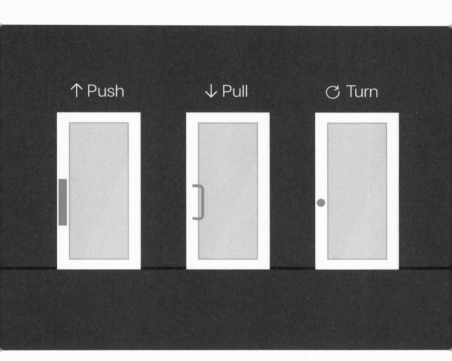

↑ Push ↓ Pull ↻ Turn

문을 여는 행동을 유도하는 문손잡이 형태

디자인이 뭘 바꾼다고?

생태 전환 디자인이
뭘까?

디자인 개념을 간단히 살펴보았지만, 생태 전환 디자인이라니 디자인이 뭘 바꾼다는 건가 하는 생각이 들 수 있을 거예요. '생태'라는 용어도 앞에서 잠깐 이야기했는데 영어로는 에콜로지라고 하죠. 그런데 에콜로지 앞에 다른 수식어를 붙이기도 해요. 딥 에콜로지, 즉 짙은 녹색 또는 심층 생태학이라고 부르는 움직임도 있어요. 환경 문제를 깊이 인식하고 적극적으로 사회를 바꾸자는 것이죠. 그 외에도 생태 전환은 오랫동안 다양한 관점이 존재해 왔어요. 생태학과 관련된 어려운 이론과 철학을 여기서 다루려는 것은 아녜요. 그만큼 생태 전환, 그중에서도 생태 전환 디자인을 딱 부러지게 정의하기가 어렵다는 뜻이에요.

예를 들면, 자연을 사랑하는 것에서부터 환경에 해가 되는 것을 막는 환경 운동, 그리고 생태계에 문제가 되는 행위를 하지 못하도록 하는 정책까지 존재해요. 즉 개인적인 것에서 국가, 전 세계가 협약하는 것까지 그 범위가 무척 넓고 다양해요.

미세 먼지가 많은 날에 승용차 대신 대중교통을 이용하라는 것은 많은 사람이 참여하도록 권하는 것이지만, 쓰레기를 종량제 봉투에 담고 종이와 플라스틱 등을 구분해서 배출하는 것은 법으로 정해진 의무 사항이에요. 그래서 마음대로 쓰레기를 버리면 벌칙을 받죠. 그동안 사람들이 살아온 방식을 바꾸지 않으면 안 된다는 것에는 모두 동의하지만 실천 방식에 대해서는 의견이 분분하거든요.

그럼에도 요약해 보면, 생태적 전환은 지속 가능한 미래를 위해 생산과 소비 활동을 생태 중심으로 바꾸는 것을 뜻해요. 생태적 전환을 통해 인간과 자연의 공존과 지속 가능성을 추구하고, 기후 위기 등의 환경 문제에 대응하자는 것이기도 하고요. 비닐봉지 대신 에코 백을 쓰고 일회용 컵 사용을 줄이는 것도 좋은 실천이지만 생각과 태도를 바꾸자는 데 핵심이 있어요.

그러니까 생태 전환 디자인이라는 것은 생태적 전환의 생각을 실천하는 디자인이죠. 학문 분야로 따지면 생태학에 뿌리를 두고 있어요. 생태학이 환경과 생태계 위기를 극복하는 방안을 탐구하는 학문이고 생태 전환 디자인은 그 방안을 디자인에서 찾는다고 할 수 있답니다.

먼저 할 것을
먼저 하라

어느 분야나 그렇듯이 디자인 분야에서도 오랫동안 생태적 전환을 고민한 사례가 있고 연구가 이루어졌어요. 여러분도 잘 알고 있는 『침묵의 봄』이 디자인에도 큰 영향을 미쳤어요. 환경 운동의 선구자인 레이철 카슨이 써서 1962년에 출간된 책이죠. 이 책은 환경 문제를 가장 앞서서 확고하게 제기한 큰 사건이기도 해요. 왜냐하면 그 당시에는 환경에 대한 인식이 무척 낮았고 기업과 정부가 레이철의 주장을 달갑게 여기지 않았거든요. 그렇지만 온갖 압력에도 굴하지 않고 생명에 대한 중요한 사실을 알리는 데 전념한 덕분에 우리가 알고 있는 중요한 환경 단체들이 생겨났고 디자이너들도 환경에 대해 인식하기 시작했어요.

흥미로운 것은 레이철이 과학자이면서도 일러스트레이터였다는 점이에요. 대학원에서 생태계에 관한 논문을 준비하면서 정밀화를 수십 장씩 그렸던 거예요. 사진 기술이 부족했던 때라서 과학자들이 일러스트레이터 역할까지 도맡은 거죠. 연구소의 출판부에서 근무할 때는 그래픽 디자이너, 일

러스트레이터와 함께 탐사 여행을 하면서『자연 보존 활동』
시리즈로 12권짜리 소책자를 발간했으니 레이철이 디자인
과 인연이 깊은 셈이죠.

레이철 카슨이 '그린 디자인' 같은 용어를 사용하지는 않
았지만 과학과 기술의 책임, 어머니와 같은 지구에 대한 인
식, 자연에 대한 감수성을 디자이너들에게 일깨워 주었어요.
예를 들면, 영국의 그래픽 디자이너들이 환경과 소비 문제를
인식하여 〈먼저 할 것을 먼저 하라〉는 선언문을 만든 것도
그런 영향을 받았어요. 사람들의 소비 욕구를 자극하기보다
는 지금 더 시급한 것을 디자인하자는 내용이 담겨 있어요.

또 한 사람, 버크민스터 풀러도 빼놓을 수 없겠네요. 풀러
는『우주선 지구호 사용설명서』라는 책을 써서, 우주에서 인
간이 맡아야 할 핵심적인 역할이 지성을 가장 효과적인 방법
으로 사용하는 것이라고 주장했어요. 지구의 한정된 자원을
보전할 수 있는 원리를 발견해 나가야 한다는 것이죠. 윌리
엄 모리스가 생각한 에코토피아와도 많이 닮았지요?

풀러는 개념만이 아니라 구체적인 실천 방법까지 설명했
어요. 가령, 화석 연료와 원자력 발전에만 의존하다가는 지구
라는 우주선 자체를 태워 버리는 어리석은 결과를 초래하므

A manifesto

We, the undersigned, are graphic designers, photographers and students who have been brought up in a world in which the techniques and apparatus of advertising have persistently been presented to us as the most lucrative, effective and desirable means of using our talents. We have been bombarded with publications devoted to this belief, applauding the work of those who have flogged their skill and imagination to sell such things as:

cat food, stomach powders, detergent, hair restorer, striped toothpaste, aftershave lotion, beforeshave lotion, slimming diets, fattening diets, deodorants, fizzy water, cigarettes, roll-ons, pull-ons and slip-ons.

By far the greatest time and effort of those working in the advertising industry are wasted on these trivial purposes, which contribute little or nothing to our national prosperity.

In common with an increasing number of the general public, we have reached a saturation point at which the high pitched scream of consumer selling is no more than sheer noise. We think that there are other things more worth using our skill and experience on. There are signs for streets and buildings, books and periodicals, catalogues, instructional manuals, industrial photography, educational aids, films, television features, scientific and industrial publications and all the other media through which we promote our trade, our education, our culture and our greater awareness of the world.

We do not advocate the abolition of high pressure consumer advertising: this is not feasible. Nor do we want to take any of the fun out of life. But we are proposing a reversal of priorities in favour of the more useful and more lasting forms of communication. We hope that our society will tire of gimmick merchants, status salesmen and hidden persuaders, and that the prior call on our skills will be for worthwhile purposes. With this in mind, we propose to share our experience and opinions, and to make them available to colleagues, students and others who may be interested.

Edward Wright
Geoffrey White
William Slack
Caroline Rawlence
Ian McLaren
Sam Lambert
Ivor Kamlish
Gerald Jones
Bernard Higton
Brian Grimbly
John Garner
Ken Garland
Anthony Froshaug
Robin Fior
Germano Facetti
Ivan Dodd
Harriet Crowder
Anthony Clift
Gerry Cinamon
Robert Chapman
Ray Carpenter
Ken Briggs

Published by Ken Garland, 13 Oakley Sq NW1
Printed by Goodwin Press Ltd, London N4

〈먼저 할 것을 먼저 하라〉 선언문(1964)

로 바람과 물, 태양에서 얻을 수 있는 에너지에 의존해야 한다고 했답니다. 공기의 흐름에 맞게 디자인하여 에너지 효율을 획기적으로 높인 '다이맥시온 자동차'를 보면 풀러의 이상을 분명하게 확인할 수 있어요.

기후 위기를 극복하기 위한 전 세계의 수많은 아이디어를 모아서 엮은 『월드체인징』이라는 책에서는 버크민스터 풀러를 다음과 같이 설명하고 있어요. "20세기의 가장 위대한 디자이너들 가운데 한 사람인 버크민스터 풀러는 앞을 내다볼 줄 아는 통찰력과 예지력을 지녔으며, 이 세상을 올바르고 지속 가능한 사회로 만들려는 깊은 윤리적 소명 의식이 있었다. (…) 환경 보호 운동이 몇몇 급진적인 환경 운동가들의 관심사였던 시대에 그는 더 적은 것으로 더 많은 것을 할 수 있는 디자인 운동을 주창했다."

그 밖에도 『월든』의 저자로 잘 알려진 헨리 데이비드 소로 등 여러 사람의 행동과 실천이 디자인에 영감을 주었답니다.

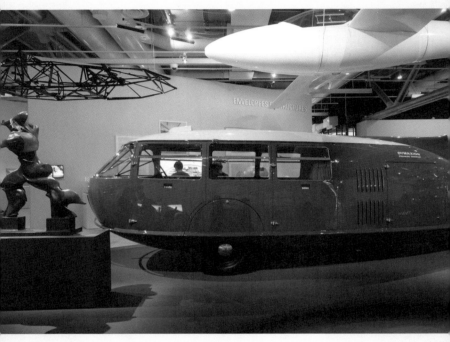

건축가 노먼 포스터의 전시에 소개된 버크민스터 풀러의 다이맥시온 자동차 (사진: 김상규)

그린 디자인,
에코 디자인

 그렇게 영감을 얻은 덕분에 '그린 디자인'이라는 분야가 생겼어요. 그린피스라는 환경 운동 단체의 이름에서도 알 수 있듯이, '그린'은 환경과 관련이 깊죠. 그린 디자인의 출발점은 그동안의 디자인이 소비를 촉진시켰다는 문제의식이었어요. '의도적인 구식화' 또는 '계획적 폐기'라는 용어가 있는데 이것은 상품의 디자인을 부분적으로 바꾸어 시장에 내놓음으로써 성능이 멀쩡한 제품도 낡은 구닥다리로 보이게 한다는 뜻이에요. 이렇게 폐기하게끔 만드는 전략이 자원을 낭비하게 했다는 것이죠. 구체적으로 따져 보면, 그린 디자인은 1970년대에 널리 퍼지던 환경 운동과 반소비 운동에 직접적인 영향을 받았고 그 이후에 에코 디자인 같은 개념이 새로운 디자인의 방향을 제시하기 시작했답니다.

 이 시기에 디자인을 환경 문제와 결부시킨 핵심 인물 중에는 빅터 파파넥이 있었어요. 산업 디자이너였던 그는 지구 환경의 심각한 문제 해결을 위해 디자이너와 건축가의 역할이 절실하다고 여겼죠. 그런데 정작 그들이 사태의 심각성을

파파넥이 현지에서 구하기 쉬운 깡통을 활용하여 디자인하고 인도네시아 주민이 장식한 라디오 (출처: 『인간을 위한 디자인』)

인식하지 못하고 오히려 새로운 디자인으로 생태계에 해로운 결과를 낳고 있다고 주장했어요. 『인간을 위한 디자인』이라는 책에서 이 문제를 다루어 당시 디자이너들에게 큰 충격을 주었죠. 파파넥의 주장처럼, 자연과 역사를 부정하고 생태적인 태도를 갖지 못한 것은 디자인의 윤리 문제로 이어지게 되고 디자이너의 사회적 책임으로 귀결됩니다.

우리나라에도 이런 움직임이 생겨났어요. 환경 문제가 국가적인 관심사가 되어 1994년 환경처가 환경부로 승격되었고 이듬해부터 쓰레기 분리수거가 시행되었죠. 이런 사회적 분위기가 디자인 분야에 영향을 미쳤고 국민대학교 윤호섭 교수를 비롯한 몇몇 디자이너가 꾸준히 그린 디자인의 중요성을 주장했어요. 윤호섭 교수는 일상생활에서도 그런 태도를 실천하면서 시민 단체와 함께 활동하기 시작했고, 그린 디자인 전공을 개설해서 그린 디자인 전문가를 양성했어요.

계속해서 환경에 대한 인식이 세계 곳곳에서 확장되자 1997년에는 각 나라 대표들이 일본 교토에 모여서 〈교토 의정서〉를 채택했고, 2005년 공식 발효되었어요. 이를 계기로 생태 발자국 개념이 세계적으로 확산되었어요. 그리고 그린 디자인에서 에코 디자인으로 연구와 실천이 더 깊어졌지요.

에코 디자인은 생태 중심주의에 기반하여 훨씬 더 적극적으로 환경친화적인 디자인을 추구합니다. 그래서 폐품 이용과 같은 가벼운 접근을 넘어서 환경친화적 생활 문화를 형성하는 한편, 새로운 디자인 체계를 마련하고 제도와 정책적 대안까지 필요하다고 주장하기 시작한 것이죠. 그렇게 시각 매체를 이용한 캠페인에서 시작하여 패션과 제품 디자인에서도 대안적인 사례가 늘고 있답니다. 사례들은 뒤에서 구체적으로 다룰 텐데요, 이 움직임은 기본적으로 자원을 덜 쓰게끔 하고 특히 자연과 인체에 유해한 것을 쓰지 않도록 한답니다.

예를 들어, 하얀색으로 된 것을 사람들이 선호해서 공책도 새하얀색이었죠. 그러느라 표백제를 많이 썼는데 자연스러운 미색으로 된 상품이 디자인되기 시작했어요. 가게에서 먹을 것과 물건을 사면 늘 비닐봉지에 담아 주곤 했는데 예쁜 에코백 덕분에 점점 쓰지 않게 되었고 일회용 컵 대신에 텀블러를 쓰기도 하죠. 택배 포장도 스티로폼 대신에 주름 잡힌 재생 종이로 대체하고 있고요. 또 관리비 고지서의 정보를 디자인한 경우도 있어요. 지난달보다 얼마나 더 에너지를 썼는지, 비슷한 규모의 다른 집들과 비교해서 어느 정도인지 한눈에 확인할 수 있게 해서 에너지 소비를 줄이도록 돕습니다.

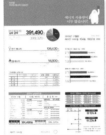

아파트 관리비 고지서 리디자인 (디자인: 최미경/서비스디자인랩, 2010)

오염된 물로 만든
아이스 캔디

그린 디자인이든 에코 디자인이든 결국은 지속 가능성을 지향하는 디자인이죠. 지속 가능함을 이야기하려면 많은 사실을 알고 있어야 해요. 최근에는 막연하게 긍정적으로만 인식되던 재활용에 대한 비판적인 주장이 하나둘씩 나오고 있어요. 물론 재활용 자체는 의미 있고 좋은 활동이지만 재활용은 가장 마지막으로 해야 할 일이지, 가장 먼저 할 일은 아니라는 것이죠. 그럼에도 사람들은 재활용이 친환경적 실천을 하는 상징처럼 여기면서 환경에 대한 부담을 덜고 있는 것 같아요.

지속 가능한 디자인을 연구하는 조너선 채프먼은 쉽게 해체할 수 있는 디자인, 재활용 가능한 디자인 등 그동안 모색해 온 대부분의 전략적 대안들이 낭비적인 생산과 소비의 흔적을 지우는 데만 치중하고 있다고 지적합니다. 그리고 근본적인 원인에 초점을 맞춰야 하는데, 생태적으로 지속 가능한 디자인을 하려면 낭비적인 우리의 소비 문화를 야기하는 원인이 무엇인지 정확히 이해해야 한다는 것이죠.

한동안 '지구를 살리는 디자인'이라는 말이 유행했어요. 디자이너 입장에서 보면 디자인의 역할이 대단한 것처럼 느껴질 수 있지만 사실 미심쩍은 표현이죠. 지구를 살린다니요? 사실, 지구는 회복력이 있어서 어떻게든 살아남을 거예요. 오히려 사람과 동물이 잘 살 수 있을지 더 걱정이죠.

『인간 없는 세상』이라는 책을 쓴 앨런 와이즈먼은 인간이 지구에서 사라졌을 때 일어날 일을 상상력을 발휘하여 기록하고 있어요. "인간이 사라진 뒤, 기계를 믿고 더욱 오만해진 인간의 우월성에 대한 자연의 복수는 물을 타고 온다."라고 하면서 이틀 만에 뉴욕 지하철이 침수되는 이야기로 시작해요. 인간이 사라진 바로 이튿날부터 자연이 물청소를 시작하는 거죠. 과학적인 근거를 바탕으로 10년 뒤, 100년 뒤에 어떤 변화가 올지 예측해 보았는데 500년이 지나면 세상이 원시림 상태로 돌아가고 10만 년이 지나면 인류가 등장하기 이전 수준으로 이산화 탄소 농도가 떨어져 지구 생태계가 완전히 회복된다고 합니다.

그러니 괜한 걱정일랑 접어 두고, 오히려 디자인은 지금 상황을 잘 보여 주는 역할을 하는 것이 좋을 것 같아요. 생태적 전환을 위해서는 오늘의 상황을 자세히 들여다볼 필요가

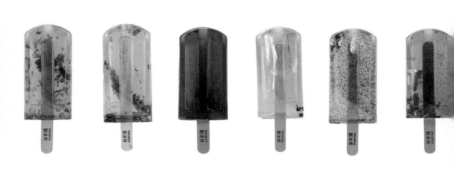

홍위첸, 구이휘, 쳉유디의 〈오염된 물로 만든 아이스 캔디〉
(디자인: Hung I-chen, Guo Yi-hui, and Cheng Yu-ti, 2017)

있으니까요. 가령, 수질 오염 문제를 시각적으로 보여 주는 것도 좋겠지요. 대만 예술 대학 학생들이 진행한 디자인이 좋은 예가 됩니다. 하천의 물로 아이스 캔디를 만들어 보여 주었어요. 사람들은 늘 깨끗하게 정화된 물만 접하기 때문에 실제로 상수원인 하천의 수질이 어떤지 잘 몰라요. 하지만 이렇게 보면 생태계가 오염되었음을 직관적으로 알 수 있고, 왜 그리 오염되었는지 생각해 보게 되죠.

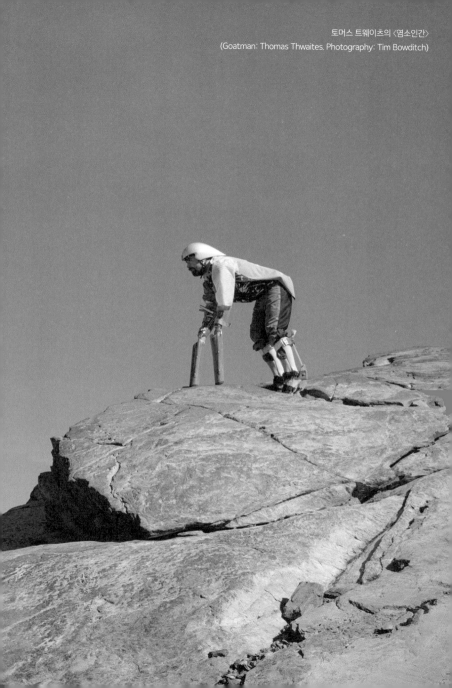

생태적인 척하는 디자인?

위장 환경주의를
조심해!

많은 사람이 환경에 관심을 갖고 친환경 제품을 선호하기 때문에 기업들이 자사의 상품을 그린 디자인, 에코 디자인으로 홍보하고 있답니다. 의도에 맞게 적극적으로 실천하는 경우도 있지만 생태적인 척하기만 하는 디자인도 있어요. 이걸 '위장 환경주의(Greenwashing)'라고 표현합니다.

1990년대에 등장한 '위장 환경주의'라는 용어는 어떤 것의 본질을 가리기 위해 친환경 요소를 덧칠하는 행위를 가리킵니다. 친환경 현상이 늘어나면서 녹색이 갖는 의미가 좋긴 하지만 남용되고 있다고 우려하는 사람들도 있어요.

예를 들어, 이른바 '친환경 건물'이 아름답지 않은 경우가 많다는 거예요. 옥상에 잔디를 깔거나 태양열 집열판을 설치하는 것은 환경친화적이긴 해요. 그런데 건축물 자체의 미적 수준은 몹시 낮은 경우가 있어요. 넓은 숲이던 곳에 태양열 집열판이 잔뜩 들어서는 경우도 있고요. 태양열로 전기를 만드는 것은 친환경적이긴 하지만 그느라 녹지가 사라진다면 이상한 일이죠. 그것은 전기를 생산하는 사업에 치중한

탓이에요. 주차장에도 태양열 집열판이 지붕 역할을 해서 그늘을 만들어 주는데 제대로 디자인하지 않아서 경관을 해치는 경우도 많아요. 또 기업에서 친환경 캠페인을 하면서 그 기업의 환경 문제를 은폐한다는 비판도 있어요.

환경 인식이 높은 소비자들을 겨냥해서 일부 기업들이 친환경을 영리 추구의 한 수단으로만 활용하려는 경향이 있어요. 이런 기업들은 공통적으로, 자신들이 만든 제품을 사면 지구를 구할 수 있다고 주장해요. 정말로 그렇게 상품을 만들면 좋겠는데 종종 부풀리거나 눈가림을 하는 경우도 있어요. 플라스틱 대신 종이로 포장한다고 하지만 알고 보면 코팅 처리가 된 종이라서 재활용되지 못하는 식으로요.

한 유명 회사가 '아임 페이퍼 보틀'이라고 쓰인 종이 포장 화장품을 한정판으로 내놓았는데 겉면을 뜯어내니까 플라스틱병이었어요. 액체를 담아야 하니까 종이병으로는 금방 젖어서 용기 역할을 잘못하겠죠. 논란이 되자 그 회사에서는 종이와 플라스틱이 쉽게 분리되어 분리배출을 원활하게 하는 것이 목표였다고 밝혔어요. 그렇다면 굳이 종이 용기라고 표현하지 않았어야 옳겠지요. 사람들은 플라스틱을 쓰지 않았다고 생각해서 선택하니까요.

분리수거를
잘하면 되지 않을까?

독일의 대형 마트에 가서 흥미로운 기계를 봤어요. 자판기처럼 생겼는데 빈 유리병과 빈 페트병을 수거하는 기계였어요. 한번은 유리병과 페트병을 갖고 가서 넣어 보았어요. 페트병이 깨끗하지 않거나 마트에서 판매하지 않는 것은 받지 않고 다시 밀어내요. 몇 개는 성공해서 영수증까지 출력되었는데 계산대에 갖고 가니 동전을 주더군요. 페트병 안에 든 생수나 음료수를 살 때 보증금을 0.25유로 더 내게 되어 있는데 그것을 돌려주는 것이라고 해요. 기계가 눈에 잘 띄는 곳에 설치되었고 디자인도 깔끔할 뿐 아니라 외국인이 쓰기에도 어렵지 않게 인터페이스가 잘 디자인되어 있었어요.

우리나라에서도 비슷한 사례가 있긴 해요. 대형 마트에 공병 수거기가 설치된 것을 본 적 있어요. 하지만 의무 사항이 아니라서 대부분 그냥 아파트나 골목의 지정된 곳에 분리배출을 하고 있죠. 그렇지만 어느 나라보다도 분리수거가 잘 이루어지고 있어요. 아파트와 공공 기관은 물론이고 지하철역과 거리 곳곳에도 일반 쓰레기와 재활용 수거함이 함께 있

독일의 대형 마트에 설치된 공병 수거 기계 (사진: 김상규)

지요. 해외에서 온 학생들이 이구동성으로 한국에서는 분리수거를 철저히 한다고 놀라워합니다.

사실이에요. 그런데 이상하게도 폐플라스틱을 외국에서 수입하고 있어요. 우리가 분리배출한 플라스틱은 대부분 이물질이 많고 상표 등 스티커나 라벨이 붙어 있어서 재활용하지 못하고 쓰레기가 된다고 해요. 재활용할 수 없게 되면 일반 쓰레기로 분류되니 분리수거한 것이 의미가 없게 되죠. 이렇게 생각하면 앞에서 이야기한 화장품 회사의 포장 방식이 일리가 없진 않아요. 쉽게 분리할 수 있으니까요.

빨대나 플라스틱 포장, 비닐봉지 등의 제품을 종이나 생분해성 플라스틱으로 바꾸는 예도 있어요. 여러 연구소에서 꾸준히 개발한다는 소식을 종종 접합니다. 우리는 흔히 '생분해성 플라스틱'이라고 하면 당연히 자연에서 분해되어 사라질 것으로 생각하죠. 대부분 'PLA'라는 소재가 쓰이는데 이것은 옥수수, 감자와 같은 식물의 전분을 추출해 발효시켜 만들어져서 식기와 포장재의 플라스틱 대용품이 됩니다.

그런데 뜻밖에도 쉽게 분해되지 않는다고 해요. PLA가 분해되기 위해서는 60도의 고온에서 6개월 이상의 시간이 필요하기 때문이에요. 그래서 퇴비화 시설이 있는 공장에서나

분해가 가능할 뿐, 바다나 산에 버려진다면 일반 플라스틱 쓰레기나 다름이 없이 분해가 어렵답니다.

종이 빨대가 이 부분 때문에 한동안 논란이 되었죠. 플라스틱 빨대를 대체하기 위해서 유명 커피 전문점이 앞서서 종이 빨대를 사용했는데 아무래도 종이가 금방 축축해지고 한쪽에 비닐 코팅이 되어 유해 물질이 나온다는 문제 제기도 있었어요. 환경부의 일회용품 규제 정책에 따라 우리나라 중소기업들이 이 문제를 개선해서 친환경 빨대를 생산하고 있다고 해요. 그런데 코로나19를 겪는 동안 일회용품을 쓸 수밖에 없던 탓에 그 정책이 온전히 실현되진 못했지요.

재활용, 재사용보다
새 재료를 덜 써야

2010년 10월 헝가리 남서부의 한 마을에 갑자기 붉은 진흙이 흘러내렸어요. 영문도 모른 채 지켜보던 사람들은 피부에 진흙이 닿자 화상을 입었고 목숨을 잃기도 했어요. 알고 보니 이 진흙은 독성 중금속이 포함된 알루미늄 생산 폐기물이었어요. 알루미늄 폐기물 저장소가 터지면서 어마어마한 양의 침전물이 마을을 덮친 거예요.

알루미늄은 재활용률이 높아서 친환경 소재라고 알려져 있어요. 인체에 무해하다는 장점 때문에 시원한 음료수병으로도 쓰이고 있고 미세 플라스틱이 나오지 않으니 플라스틱 용기에 든 것보다 훨씬 좋다고 인식되었죠. 가볍고 세련된 금속 느낌 때문에 디자이너와 건축가들이 문구류부터 가구, 인테리어 구조물을 디자인하는 데 즐겨 쓰는 소재가 되었답니다.

하지만 알루미늄의 원료인 보크사이트의 채굴로 인해 엄청난 환경 파괴가 일어난다는 사실은 잘 알려져 있지 않아요. 보크사이트는 노천광에서 채굴하여 얻는데 브라질, 자메

이카 등 몇몇 열대 지역의 나무를 베어 내야만 하죠. 제련 과정에서도 어떤 금속보다도 많은 에너지를 소모해요. 붉은 진흙이라고 불리는 폐기물은 물과 결합하면서 강한 알칼리성 물질로 변해 주변에 서식하는 동물을 위협할 뿐만 아니라 지하수까지 오염시킨다고 해요.

분리수거를 하기 쉽게 용기를 디자인하는 경우도 있어요. 유리나 페트병 표면에 비닐로 된 라벨에 절단선을 넣고 손쉽게 뜯는 위치를 표시해서 비닐을 분리하게 하는 방식이죠. 페트병에 라벨이 붙어 있으면 플라스틱 재활용을 하지 못하거든요.

최근에는 아예 라벨 없이 투명한 페트병에 담긴 생수나 음료수도 나왔어요. 어찌 보면 디자인할 라벨이 없어졌으니 디자인을 하지 않은 것처럼 생각할 수 있지만 라벨을 없앤다는 것 자체를 디자인한 것이에요. 그 대신 병 표면에 상품명을 도드라지게 하거나 뚜껑에 인쇄하는 방식으로 표시하죠. 이렇게 라벨을 없앤 것만으로도 한 회사에서 일 년에 6톤 이상의 재료를 절약했다고 하니 의미 있는 디자인인 건 분명합니다.

그렇지만 정말 생태적이라고 할 수는 없을 거예요. 여전히

플라스틱을 소비하니까요. 페트병 대신 유리병을 소비하면 더 나을 수 있겠지요. 바다에 가장 많은 쓰레기가 페트병이라고 할 만큼 페트병은 가벼워서 멀리 이동하고 그 과정에서 부스러지면서 미세 플라스틱으로 바다 생물의 몸속으로 들어가서 생태계를 교란시키거든요.

유리병은 페트병과 마찬가지로 재활용이 가능할 뿐 아니라 재사용, 그러니까 세척해서 여러 번 쓸 수 있다는 점에서 더 나을 거예요. 문제는 기업들이 다른 회사 음료와 차별화하고 싶어 하기 때문에 디자인을 새롭게 한다는 거예요. 그래서 유리병 색깔도 달리하고 병에 회사 로고도 넣곤 하죠. 물론 회사마다 자기 회사 병을 잘 수거해서 재사용하면 좋겠지만 그게 번거롭다 보니 새로 만드는 것을 더 선호하는 것 같아요.

그러니까 재활용된다, 재사용된다는 이유로 친환경이라고 떳떳하게 말할 수는 없어요. 무엇보다 버려지는 양을 줄여야 하는데 그러려면 새 재료를 덜 쓰게 해서 자원을 아낄 수 있어야 해요. 플라스틱만 하더라도 분리배출에 그쳐서는 안 되고 재료의 사용, 특히 플라스틱 사용 자체를 줄일 수 있는 대안을 디자인할 필요가 있어요.

플라스틱 오염을 막기 위해 2024년에 '유엔 플라스틱 협약 제5차 정부 간 협상 위원회'가 부산에서 열렸지요. 관련 기사를 읽다가 우리나라가 전 세계에서 가장 플라스틱을 많이 소비하는 나라 중 하나로 손꼽힌다는 것을 알게 되었어요. 분리수거를 가장 잘하는 나라인데 앞뒤가 맞지 않죠?

알맹이만 가져가거나,
버려진 자원을 순환하거나

　다행히 작은 노력들이 계속되고 있어요. 서울 마포구 망원시장에는 '알맹상점'이 있어요. 그동안 전통 시장은 검은 비닐봉지에 물건을 담아 주는 경우가 흔했어요. 고금숙 환경운동가는 자주 가는 시장에서 그 모습을 보고 에코 백을 빌려주는 방식을 써 보다가 나중에는 아예 알맹이만 파는 가게를 열었어요.

　비닐봉지나 에코 백 없이 어떻게 물건을 사 갈까요? 액체는 손에 들고 갈 수도 없는데요. 방법은 각자 자기가 담아 갈 용기를 갖고 오는 거였어요. 세제, 화장품도 자신이 쓰던 용기를 가져와서 담아 가는 것이죠.

　유럽에서는 이것이 당연한 실천으로 자리 잡을 것 같아요. 2024년에 유럽 의회에서 '포장 및 포장 폐기물 규정'이 가결되어서 일회용 플라스틱 포장을 할 수 없고 고객이 재활용 컵이나 음식 용기를 매장에 가져오면 거기에 담아 주도록 했답니다. 실제로 공연장 등 행사장에서 음료수를 컵에 담아서 팔 때도 일회용 컵 대신 다회용 컵을 쓰고, 고객은 보증금

서울 마포구 망원 시장에 있는 알맹 상점 (사진: 김상규)

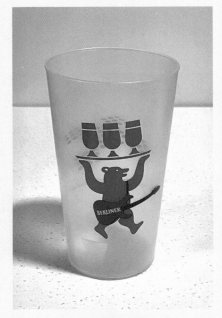

베를린 콘서트 행사장에서 사용한 다회용 컵 (사진: 김상규)

엠제로 연구소가 재생 플라스틱을 개발하여 디자인한 〈언롤서피스〉 제품들 (©언롤서피스 브랜드)

을 내야 해요. 점원에게서 받은 플라스틱 동전과 함께 컵을 돌려주고 보증금을 돌려받지요. 저는 그 컵의 디자인이 아주 마음에 들었어요.

이제 유럽에서는 알맹상점 방식이 의무화된 셈이에요. 물론 모든 것을 알맹이만 가져갈 순 없겠죠. 선물할 때 포장이 없으면 예의가 아닌 것 같고요. 그럼에도 이런 시도가 필요하고 작은 변화를 만들어 가야죠. 그러면 친환경인 척, 생태적인 척하는 것보다 백배 나을 거예요.

제품 디자이너와 소재 연구원이 석유에서 추출한 플라스틱을 전혀 쓰지 않는 제품을 디자인하고 제작하는 사례가 있어요. 엠제로 연구소가 국내에서 버려진 페트병을 재활용한 펠트, 버려진 플라스틱과 목분(나무를 분쇄한 가루)을 조합하여 재생 플라스틱을 개발해서 텀블러, 문구류를 디자인했답니다. 멋지게 디자인해서 해외의 디자인상을 받기도 했지요.

이 연구소처럼 소재를 화학적으로 개발하지는 않지만 역시나 폐자재를 활용해서 가방을 만드는 프라이탁이라는 기업도 있어요. 대형 트럭의 방수포와 자동차 안전벨트로 쓰이던 것을 재단해서 만들어 낸 것이니 똑같은 것이 있을 수 없죠. 이처럼 세상에 하나밖에 없는 디자인 특징 덕분에 유명

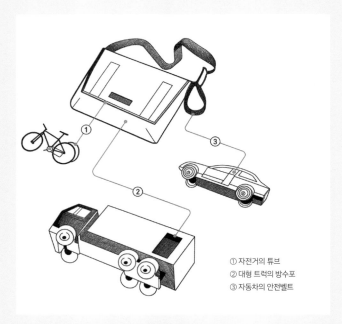

① 자전거의 튜브
② 대형 트럭의 방수포
③ 자동차의 안전벨트

프라이탁의 가방 재료 수급 방법 (출처: 프라이탁 홈페이지)

한 브랜드가 된 것 같아요.

두 가지 사례는 소재와 재료의 독특함에서 오는 디자인 특성이 있고 무엇보다 자원을 순환하는 디자인 방법을 제시했다는 점이 중요합니다. 물론 상품을 제작하고 판매하는 것이라서 소비하는 방식에 의존하긴 해요. 하지만 이미 소비되었다가 버려지는 것을 다시 자원으로 활용하는 덕분에 새로운 자원을 쓰지 않을 수 있게 하죠.

4장

디자인이 문제야!

내가 신던 운동화가
왜 태국에 있을까?

운동화는 참 매력 있어요. 그만큼 신발 디자이너 지망생이 많아졌고 그중에서도 운동화 디자이너가 인기 있답니다. 멋진 운동화를 디자인하면 그것을 사려고 새벽부터 줄을 서기도 해요. 무척 비싼데도 말이죠.

그렇게 어렵게 운동화를 구했더라도 낡기 마련이고 새 운동화가 나오면 바꾸게 되죠. 그러면 낡은 운동화 또는 싫증 나서 버린 운동화는 어디로 갈까요? 여러분이라면 아마 동네에 있는 의류 수거함에 넣을 거예요. 그다음엔 어디로 갈까요? 우리나라에서 누군가 신을 수도 있지만 대부분 먼 나라로 간다고 해요. 태국과 캄보디아에는 우리나라 상표가 붙은 헌 옷과 헌 운동화가 정말 많이 있답니다.

그럼 운동화의 여정을 살펴봅시다. 한 신문사에서 운동화에 추적기를 달고 서울의 의류 수거함에 넣었대요. 일주일 뒤에 인천 항구에서, 그리고 한 달이 지나서는 우리나라에서 3500킬로미터나 떨어진 태국의 롱끌루아 시장에 있는 것으로 신호가 잡혔어요. 그 신문 기사에 따르면 우리나라에서

버려진 운동화들은 태국에서 세탁하고 수선해서 깨끗한 중고 신발로 변신한 뒤 시장에서 팔린다고 해요. 그렇다고 다 팔리는 것은 아니라서 절반은 쓰레기로 버려지는데 매립지에 너무 많은 의류와 신발이 쌓이니 태워 버린다고 하고요. 그러면 이산화 황 같은 유독 가스가 발생해서 주민들의 건강을 해치게 되죠.

패스트 패션이라고 불리는 저렴한 의류 브랜드가 많아져서 예전보다 사람들이 자주 옷을 삽니다. 조금 낡은 옷을 입으면 "예쁘고 싼 옷이 얼마나 많은데 새로 하나 사지 그래!"라는 얘길 듣곤 하죠. 멀쩡한 옷이나 운동화가 있어도 새로운 디자인이 유행하면 그걸 사기도 해요. 그러다 보니 태국으로 보내지는 의류가 점점 더 많아지는 것이고요. 어쩌다 이렇게 되었을까요?

생태학적 문제와 소비주의의 문제를 지적하는 학자들은 어김없이 디자인을 비판적으로 봐요. 예컨대, 미국의 저널리스트 리처드 하인버그는 『미래에서 온 편지』에서 다음과 같이 설명해요. "산업 디자인은 제2차 세계 대전 이후에 1950~1990년대를 관통하여 점차 발전했는데, 패션과 물건을 시대에 뒤처진 고물로 만들려는 의도 속에서 계속 진화했

다. 이미지와 물건은 사람들을 유혹하고 사실상 삶의 주체성과 창의성을 고갈시키는 특성을 보였다."

역사학자 수전 스트레서도 "광고와 디자인은 대공황기의 소비자를 유혹했다. 산업 디자이너들은 새로운 색상, 새로운 디자인, 제품 활용에 대한 새로운 아이디어, 더 근사한 포장 등으로 사람들의 지갑을 열었다."라고 했지요.

동양의 고전에서도 디자인을 비판하는 근거를 찾을 수 있어요. 도가 철학을 집대성한 것으로 알려진 노자의 『도덕경』이라는 책이 있지요. 여기에는 "얻기 어려운 재화를 귀하게 여기지 않아야 백성들이 도적이 되지 않는다. 욕심낼 만한 것들을 보이지 않아야 백성들의 마음이 혼란스러워지지 않는다."라고 나와요. 무려 2500여 년 전에 쓰였다고 하는데 지금 얘기해도 틀린 말이 아닌 것 같아요. 디자인이야말로 사물을 갖고 싶을 만큼 특별하게 만드는 데 톡톡히 역할을 하고 있으니까요.

심지어 "디자이너들은 세계에서 가장 아름다운 쓰레기를 만든다."는 우스갯소리도 있어요. 디자인이 갖는 문제를 재치 있게 지적하고 디자이너들의 각성을 촉구하는 의미가 담겨 있다고 생각해요. 한편으론, 아무리 친환경 디자인이라고

해도 제품이란 결국 쓰레기가 된다는 뜻이기도 하죠. 쓰레기가 많아진 것은 단지 '원하지 않는다'는 이유만으로 물건을 버리기 시작한 탓이라고 할 수 있어요. 그러니까 아무리 뜻 깊은 디자인이라도 소비하는 습관을 고수한 채 또 다른 소비를 하게 만드는 것, 즉 구매력에 기대는 방식은 또 다른 소비로 대체될 뿐이랍니다.

원래부터 쓰레기인
물건은 없어

수전 스트레서는 미국의 소비 문화를 연구해 왔는데 멀쩡한 물건을 버리는 것이 그리 오래된 습관은 아니라고 밝혔어요. 20세기 중반이 되어서 나타났다고 하니 불과 몇십 년 전 일이지요. 구식이 된 것을 버리는 습관이 퍼진 것일 뿐 "원래부터 쓰레기인 물건은 없다."라고 주장하고요.

네덜란드 디자이너 피트 헤인 에이크가 디자인한 〈조각 목재 캐비닛〉과 〈조각 목재 탁자〉를 보면 그 말이 맞는 것 같아요. 여러 색과 다양한 질감이 조합되어 뛰어난 미학을 보여 주지만 사실 의도적으로 준비한 재료가 아니에요. 네덜란드 전통 주택이 철거될 때 버려지는 것을 직접 수거하여 하나씩 다듬어 낸 것이랍니다. 우리나라 전통 조각보 느낌이 나지 않나요?

'패치워크'라고 불리는 이 조합은 몬드리안의 〈구성〉이라는 그림에서 보듯이 네덜란드 사람들에게도 익숙하답니다. 게다가 네덜란드 사람들의 삶과 함께해 오면서 닳고 색이 바랜 나무판이 한데 어우러졌으니 제아무리 고급스러운 나무를

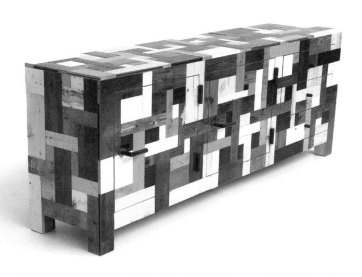

피트 헤인 에이크가 디자인하고 만든 〈조각 목재 캐비닛〉과 〈조각 목재 탁자〉
(Courtesy of Piet Hein Eek)

쓴다고 해도 시간이 빚어낸 독특하고 정겨운 색과 질감을 따라올 순 없겠죠. 이처럼 버려진 것이라도 디자인 의도와 표현 방법이 좋다면 얼마든지 독창적이고 아름다울 수 있어요.

또 다른 사례가 있어요. 영국 왕립 조폐국 이야기인데요, 이 기관은 영국에서 유통되는 화폐뿐 아니라 30여 개국에서 사용되는 동전 수십억 개를 제작해요. 그런데 사람들이 버린 휴대 전화나 노트북이 그곳에 모인다네요. 놀랍게도 이런 전자 폐기물에서 안전한 방식으로 금을 추출하고 있답니다. 아직 연구 중이고 금의 양이 적긴 하지만 목걸이, 귀걸이 등의 귀금속 장신구로 가공될 것이라고 해요.

'전자 쓰레기'로도 알려진 전자 폐기물은 점점 더 늘어나서 지금까지 인간이 생산한 민간 항공기를 모두 합친 것보다 많아요. 문제는 폐기물 대부분이 먼 나라에 보내져서 소각되어 유해 가스를 배출하고 있다는 것이죠. 우리가 사용하지 않는 전자 제품 속에 잠들어 있는 금이 전 세계 금의 7%나 된다고 하니 그냥 버리기에는 너무 아깝지요. 그 금을 모두 추출할 수 있다면 광산에서 금을 새로 채굴할 때 생기는 탄소 발자국을 줄일 수 있을 거예요. 탄소 발자국은 길을 걸을 때 발자국을 남기는 것처럼 개인이나 기업, 국가가 무언가를 생

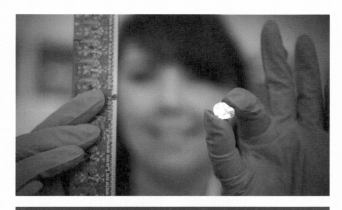

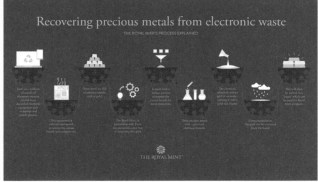

작은 금덩이와 회로 기판을 들고 있는 연구원의 모습. 전자 폐기물에서 금속을 추출하는 과정
(출처: 영국 왕립 조폐국 홈페이지(www.royalmint.com))

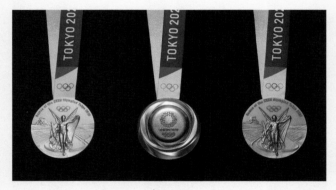

도쿄 올림픽에서 사용된 메달들 (출처: 올림픽 위원회 홈페이지(www.olympics.com))

산하고 소비하는 과정에서 배출되는 탄소의 총량을 말해요.

전자 제품에서는 금 외에도 구리, 강철, 주석 등이 나오는데 이것은 재활용 전문 시설에 보내고 섬유 유리 처리 과정에서 남은 부분은 근처 시멘트 공장으로 보낸다고 합니다. 이것을 '도시 광산'이라고 부르죠. 지난 도쿄 올림픽에서도 모든 메달을 재활용 금속으로 만들었어요. 당시 금, 은, 동메달 5000개를 제작하느라 휴대 전화기 600만 개를 포함한 7만 2000톤이나 되는 전자 폐기물에서 금속을 추출했답니다. 메달을 만들 때 필요하던 금과 은, 그리고 동의 원재료를 절감했으니 무척 뜻깊은 일이네요.

일상의 사물들은 사용한 기간이 길고 짧은 차이가 있을 뿐이지만, 과시적인 소비 방식 때문에 새것과 쓰레기로 현격히 분류되기 시작했다고 합니다. 그동안 몸에 밴 소비 습관을 떨쳐 버리기는 쉽지 않겠지요. 미국 소비자의 약 70%가 스스로 환경론자라고 생각하지만 정작 환경친화적인 상품을 구입하는 비율은 10%에 머문다고 해요. 우리라고 해서 크게 다르지 않을 텐데 이런 통계를 보면 마음속으론 환경을 생각해도 몸은 그렇게 움직이지 않는 것 같아요.

디자인을
안 하면 되잖아?

제품부터 이미지, 영상 콘텐츠 디자인, 사용자 경험과 알고리즘 디자인, 공간 디자인까지 우리 곁에서 늘 접하는 다양한 디자인은 여러 문제를 안고 있어요. 그렇다면 디자인을 하지 않으면 어떨까요? 저도 그런 생각을 해 보았어요. 지금 우리가 쓰는 물건과 콘텐츠로도 크게 불편하지는 않으니 굳이 새로운 디자인을 할 필요가 없다고 할 수 있어요. 오래전에 디자인된 것을 더 좋아하기도 하잖아요. 이런 현상을 레트로 디자인이라고 부르죠. 그러니까 이미 멋진 디자인이 충분히 많다는 것이죠.

그런데 왜 매일매일 새로운 디자인이 등장할까요? 모든 디자이너가 활동을 그만두면 해결되지 않을까요? 수명을 다하여 고장이 나면 수리하거나 똑같은 제품을 다시 구입하면 되니까요. 실제로 물건을 사지 않는 등 환경에 영향을 주지 않으려고 실천한 사람들이 있어요. 『노 임팩트 맨』의 저자인 미국의 사회 운동가 콜린 베번도 그런 사람인데 막상 실천해 보고서는 "유기농만 믿으면 노 임팩트 기준을 충족시킬 수

다큐멘터리 영화 〈노 임팩트 맨〉의 포스터

있을 거라고 생각한 내가 바보였다."라고 푸념했어요.

똑같은 제목으로 다큐멘터리가 제작되었고 그 영화에서 항아리 냉장고에 대한 에피소드가 소개되었어요. 전기를 사용하지 않기로 마음먹으면서 문제가 된 것이 우유와 채소를 어떻게 보관하느냐였죠. 베번은 '단지 속 단지(pot-in-pot)' 냉장고가 있다는 것을 발견하고는 실천에 옮겼어요. 열역학을 이용한 이 방법으로 나이지리아 주민들에게 큰 도움을 주었다는 사례가 있었거든요. 그렇지만 콜린 베번의 단지 속에서는 우유가 상하고 채소가 썩고 말았어요. 결국에는 자주 농산물 시장에 가서 조금씩 장을 보는 것, 우유 대신 치즈를 먹는 것으로 해결했죠. 건조한 지역에서만 적합한 냉장 방식을 뉴욕에 적용하느라 실패한 것이겠지만 상하기 전에 얼른 먹는 해결책으로 되돌아간 것이 흥미롭습니다.

어찌 보면, 시골에 정착하면 해결될 일을 뉴욕의 대도시 생활을 포기하지 않고 고통스러운 실천을 감행하는 엉뚱한 짓처럼 보여요. 그는 그런 실천을 통해서 그저 재활용을 하고, 하이브리드 자동차를 타고, 절전형 형광등으로 바꾸고, '친환경' 제품만 사용하면 되는 것이 아니라는 사실만큼은 확실히 깨닫자는 의도가 있었다고 해요. 그래서 단순히 소비

품목을 바꾸는 것이 아니라 생활 방식을 환경친화적으로 바꾸려는 인식을 갖게끔 하는 데 의미가 있었다는 것이죠.

아무튼 소비를 전혀 하지 않고 살 수는 없을 거예요. 꾹 참는다고 해서 근본적으로 문제가 해결될 리 없지요. 기업은 어떤 식으로든 더 상품 가치가 있는 것을 만들어 낼 거니까요. 또 사람들은 더 좋아 보이는 것을 원하기 때문이죠.

수출을 생각해 봅시다. 몇몇 개인이 환경에 영향을 주지 않고 산다고 해도 사회 전체로 보면 산업이 존재하고 국가 경제도 있고 교역을 하지 않을 수 없지요. 가령, 유럽에 상품을 수출하려면 유럽 연합(EU)의 규정을 지켜야 해요. 유럽 연합에서는 물건의 생애 전반에 걸쳐 환경 영향을 최소화하는 방침을 세웠지요.

우리나라에서 유독성 제품 수입이 문제가 된 적이 있었지요? 중국의 한 온라인 쇼핑몰에서 파는 여름용 샌들에서 국내 기준치의 229배에 이르는 유해 물질이 검출되었고 어린이 우산에서는 476배가 넘었다고 해요. 국민의 건강과 환경을 생각한다면 수입품 규제를 하는 것이 마땅하지요.

그래서 유럽 연합은 제품을 만들 때 에너지와 자원을 적게 쓰고 오래 쓸 수 있고 재활용되게 하는 에코 디자인 규정

(ESPR)을 도입했고요, 재사용을 꼭 하도록 하면서 일회용품을 금지하고 있답니다. 그러니까 유럽 연합에서는 에코 디자인을 적용한 제품만 수입하게 되죠. 결국 물건을 팔지 않는다면 모르겠지만 필요한 물건을 생산하고 수출도 하려면 디자인을 해야 하는데 에코 디자인을 해야 한다는 것이죠. 에코 디자인은 무척 구체적으로 평가를 받아요. 즉 에너지 효율 등급, 내구성과 수리 가능성, 재활용 가능성, 재활용 소재의 비율, 분해 가능성 등인데 10점 만점으로 점수를 낸답니다.

우리에겐
다른 전략이 필요해

이렇듯 디자인을 하지 않을 수 없다면, 디자인을 제대로 하고 생태적인 가치를 담아내어 사람들의 인식도 전환하고 그래서 기업의 전략도 바꿀 수 있도록 하는 것이 나을 것 같아요. 다른 한편으로, 존재하지 않는 디자인과 무언가를 만들지 않아도 되게 하는 디자인, 천천히 바꾸게 하는 디자인, 오래된 것을 더 가치 있게 하는 디자인 등 소비하고 버리는 행동을 막는 디자인이 있을 수 있습니다.

디자인이 꼭 기업을 위한 소비 상품 디자인을 뜻하지 않는다는 사실이 중요해요. 버려진 공간을 되살리기도 하거든요. 네덜란드 디자인 그룹인 드로흐 디자인은 몇 년 전에 '오라니엔바움(Oranienbaum) 프로젝트'를 기획했어요. 아주 오래된 오렌지 나무 숲이 있었는데 쓰러진 나무도 많고 위험하다 보니 사람들의 발길이 뜸해졌어요. 이 숲을 되살리기 위해 건축가와 디자이너들이 독특한 방법을 보여 주었어요.

네덜란드 건축가 위르겐 베이는 쓰러진 나무를 그대로 두고 등판만 꽂아서 〈통나무 벤치〉를 만들었어요. 나무가 쓰러

마티 귀세가 디자인한 〈오라니엔바움 사탕〉 (Courtesy of Martí Guixé)

진 상태로는 더 이상 쓸모가 없다고 생각할 수 있지만 사람들이 쉴 수 있는 자리가 되었죠.

스페인 디자이너 마티 귀세는 〈오라니엔바움 사탕〉을 디자인했어요. 사탕 가운데에는 오렌지 씨앗이 있어서 사탕을 다 먹고 툭 뱉으라고 포장지에 그림을 그렸어요. 여기서 끝이 아니에요. 사탕 막대기로 씨앗을 잘 심은 뒤 흙에 막대기를 꽂아 두고 5년 뒤에 다시 찾으면 오렌지 나무가 자라 있을 거라는 내용의 그림도 함께 있어요.

이 프로젝트에서 디자이너들이 멋지고 비싼 상품을 디자인한 것이 아니라 숲을 되살리는 작은 아이디어를 낸 거죠. 게다가 숲에 손을 많이 대지 않으면서도 풍부한 이야깃거리를 만들어 내었어요.

더 나아가, 새롭게 디자인을 하지 않는 것도 디자인이라고 할 수 있어요. 어떤 디자인이 필요할지 계획하면서 이전의 디자인으로 충분하다고 판단한 것이니까요. 그런데 현실에서는 그렇게 판단하기가 쉽지 않겠지요.

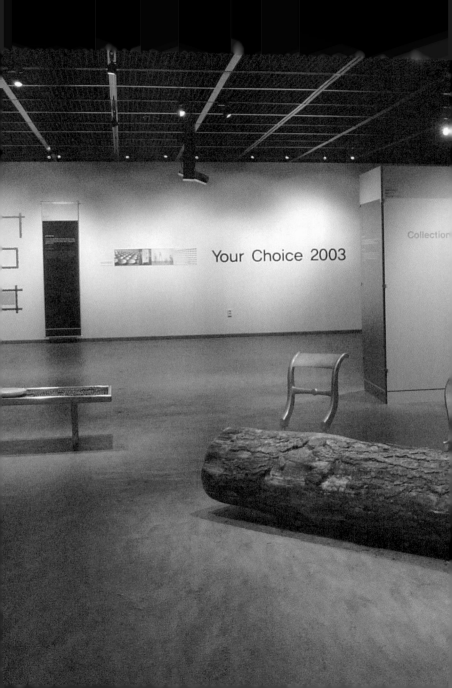

Your Choice 2003

Collection

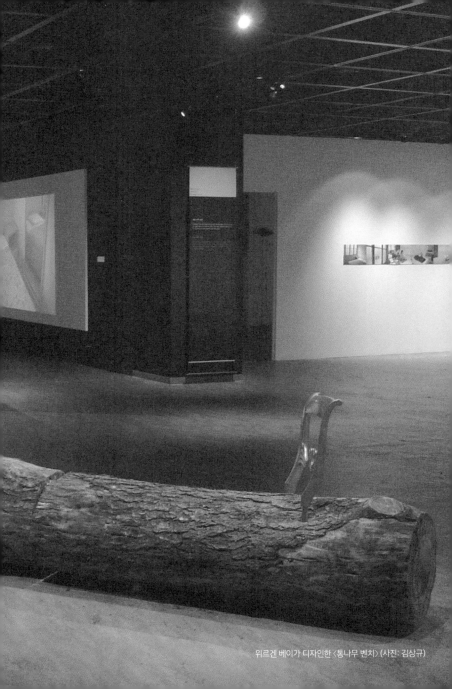

위르겐 베이가 디자인한 〈통나무 벤치〉 (사진: 김상규)

자전거 타는 디자이너들

"디자인은 태도다"를
실천하는 디자이너들

자전거를 타고 학교와 집을 오가는 디자이너가 있었어요. 아침이면 방진복을 입고 방진 마스크를 쓴 채 7킬로미터가 넘는 거리를 자전거로 학교까지 이동해서 학생들에게 그린 디자인 수업을 했어요. 그린 티셔츠를 그리는 환경 운동가 윤호섭은 국민대학교에 재직하는 동안 그렇게 생활했어요. 광고 디자이너로 한창 활동할 때는 당연히 자동차를 몰고 다녔지만 환경 문제를 인식하고 나서는 자동차와 냉장고를 버리는 등 생활 방식을 완전히 바꿨답니다.

그럼에도 여전히 디자이너로 활동하고 있어요. 환경 캠페인을 위한 전시를 하고 포스터도 디자인하지만, 천연 재료와 재활용 재료를 쓰고 최대한 쓰레기가 나오지 않도록 세심하게 진행하죠. 환경 단체에서 행사가 있을 때면 그린 티셔츠 퍼포먼스를 하면서 수십 년째 동참하고 있고요. 어쩌면 가장 중요한 것은 생활 방식을 새롭게 디자인하고 지금껏 스스로 그것을 지켜 나가는 것이라고 할 수 있어요. "디자인은 태도다"라는 말을 그대로 실천하는 것이기도 하고요.

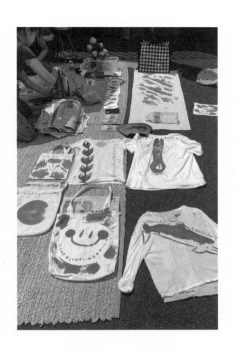

2024년 4월, 마르쉐 농부시장의 그린 페인팅 (사진: 김상규)

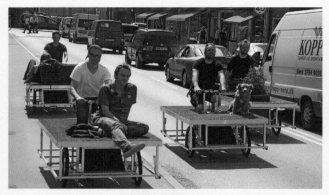

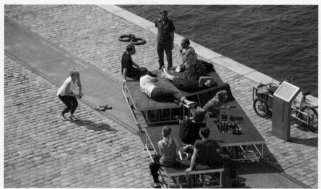

엔55의 〈공원 자전거 군단〉 (Courtesy of N55)

엔55(N55)라는 예술가 그룹도 자전거를 타고 다녀요. 그들은 아예 새로운 자전거를 디자인했어요. 덴마크의 디자이너이자 활동가인 이온 쇠르빈과 틸 울퍼가 디자인한 〈공원 자전거 군단〉(2013)은 자전거에 알루미늄 프레임을 결합한 것이에요. 넓적한 판이 있는 이 자전거는 그 위에 사람이나 반려견을 태울 수 있어요. 언제든 원하는 곳에 몇 대가 모이면 넓은 잔디밭이자 공원이 되어서 함께 휴식을 취할 수도 있고 작은 가게를 꾸밀 수도 있어요. 이 디자인은 자동차 중심의 미래 비전과는 사뭇 다른 가능성을 보여 줍니다. 게다가 자전거 군단을 이루어, 자동차에 빼앗긴 공공의 공간을 되찾는 시민의 연대를 상징한답니다.

자동차 대신
새로운 미래 자전거

자동차 대신 자전거를 타는 것이 생태적이라는 것을 누구나 이해할 거예요. 물론 전기 자동차를 대안처럼 이야기하지만 결국 자동차에 의지하는 생활을 포기하지 않겠다는 것이죠. 전기 자동차는 배터리를 아주 많이 싣고 다녀야 하는데 그 배터리를 만들기 위해서는 암석을 파괴하고 또 특별한 재료를 구하기 위해서 많은 사람이 위험한 일을 해야 해요. 배터리를 만드는 과정이 정말 반생태적이죠. 배터리 자체가 위험하기도 해요. 배터리 공장에서 불이 나서 여러 사람이 목숨을 잃었고요, 주차된 전기 자동차에서 배터리가 폭발해서 사고가 난 경우도 여러 번 있었죠.

앞의 두 사례에서 디자이너들은 자전거를 타자고만 하지 않고 그것을 시범적으로 보여 주었어요. 윤호섭은 자전거를 타고 일터를 오가는 것이 얼마나 위험한지, 자동차 중심 도시에서 자전거를 위한 길이 부족하고 매연으로 숨쉬기도 힘들다는 것을 아침마다 사람들에게 보여 주었어요. 엔55도 이렇게 자전거를 바꾸자고 디자인한 것이라기보다는 사람들

의 생각을 바꾸도록 하는 의도가 있어요. 어찌 보면 이게 디자인이냐, 사회 운동이나 환경 운동 아니냐고 생각할 수 있을 거예요.

디자인은 상상력을 자극하는 역할을 해요. 우리의 미래는 전기 자동차나 자율 주행차가 아니라 새로운 미래 자전거일 수 있다는 것이죠. 그러면 더 생태적인 도시가 될 수 있고 사람들과 교류도 잦아지고 건강하게 될 수 있으니까요.

자전거에 사과를 싣고 다닌 디자이너도 있어요. '액션서울'을 설립한 디자이너 이장섭은 친환경 농법을 고수하는 경북 봉화의 사과 농장 농부를 위한 '파머스파티'라는 브랜드를 만들었어요. 디자이너가 직접 농사를 짓는 것은 아니지만 수확한 이후에 소비자에게 전달되기까지 필요한 로고, 패키지, 홍보 마케팅을 전담하면서 실제 농장에서 사과를 재배하는 농부와 함께 새로운 소비 생태계를 가꾸는 데 힘쓴 것이죠. 재활용이 가능한 패키지를 디자인하는 것은 물론이고 자전거를 활용한 거리 판매 같은 마케팅 방식을 동원하기도 했고요. 사과를 단순히 상품으로 소비하는 것에서 한 걸음 더 나아가 농산물이 우리 식탁에 오기까지 그 과정을 생각해 보도록 유도했다는 점이 중요하죠.

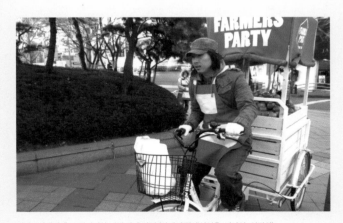

파머스파티의 홍보 이미지와 거리 판매 장면 (사진: (주)액션서울. 디자인: 이장섭)

친환경을 추구하는
몇몇 시도들

미국 애리조나 사막 한가운데에 '아르코산티'라는 곳이 있어요. 이곳은 원래 존재하던 도시가 아니라 실험적 에코 도시로 조성된 공간이에요. 그곳에 사는 모두가 친환경주의자이고 수동형 태양열을 사용하여 진정으로 지속 가능한 생활을 추구한답니다. 이곳은 1970년대 이탈리아 건축가 파올로 솔레리에 의해 시작되어 전 세계에 알려졌어요.

솔레리는 자동차를 없애고 검약을 추구하며 친환경적 음식과 태양 에너지, 그늘을 이용한 공조, 자연적 재료의 사용을 지향해요. 그야말로 생태 전환을 충실히 실천하고 있는데 특별한 공동체의 사례라는 생각이 들긴 해요.

그에 비하면 '알테르문디'는 좀 더 현실적인 사례랍니다. 알테르문디는 프랑스의 공정 무역 매장이자 친환경 제품을 판매하는 대표적인 디자인 판매점이에요. 2003년 파리 바스티유 지역에 장식용품과 가구 등 디자인 제품을 파는 부티크를 처음 연 이래, 디자인 제품 매장과 공정 무역과 환경친화 재료 음료를 판매하는 카페 등을 운영하고 있어요. 알테르문

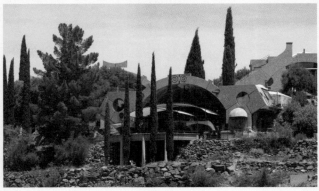

아르코산티의 독특한 건축 구조
(출처: 아르코산티 홈페이지(www.arcosanti.org))

디는 인기에 힘입어 프랑스 전국 체인으로 유통망을 넓혀 가고 있다고 해요. 남미와 아프리카, 동남아시아, 유럽 각지에서 수입하는 제품은 엄격한 기준을 통해 각 지역의 장인들과 협업해서 만들고요.

국내의 사례로는 '에코파티메아리'를 들 수 있어요. 이들은 헌 옷이나 폐타이어, 버려진 가죽 소파 등을 재탄생시킨 소품을 만들어 나눔 문화 운동을 벌이고 있답니다. '아름다운 가게'의 에코 디자인 사업국으로 시작한 에코파티메아리는 재활용 디자인 전문 매장을 시작하여 재활용 체험 및 환경 교육 프로그램도 운영해 왔어요.

개인의 차원을 넘어서 동네, 나아가 도시를 생각할 필요가 있어요. 혼자 살 순 없으니까요. 동네에는 집과 가게, 공원도 있고 도시에는 하천과 건물, 도로, 지하철도 있죠. 도시 계획을 하는 사람뿐 아니라 건축가, 디자이너도 어떻게 하면 여기서 일하고 쉬고 함께 즐기는 활동이 지구 환경에 영향을 덜 미치게 할까 고민한답니다.

놀이터와 공터, 광장이던 곳이 도로와 주차장, 상가로 변한 곳이 많지요. 도로 교통량이 늘어날수록 이웃 사람들과 만나는 횟수가 줄어든다는 연구 결과가 있어요. 자동차가 잘 다

니도록 도로가 많아지는 것이 이동하기 편하게 하지만 한편으로는 사람들의 관계를 단절시키게 하는 영향도 있고 또 그만큼 에너지 소비가 많아지고 결국 생태계에도 좋지 않을 거예요.

그렇다면 자동차에 빼앗긴 공간을 다시 찾아야 하지 않을까요? 주말엔 차량이 통행하지 못하게 하고 보행자 전용 통로가 생기기도 하죠. 가까운 거리를 걷고 사람들이 만날 수 있게 하려면 나무가 있는 쉼터, 작은 공원, 벤치도 필요하겠죠. 공간 디자이너, 공공 디자이너, 조경 디자이너가 다 참여해야 할 테고요. 문제는 시민과 디자이너의 의지만으로는 어렵다는 거예요. 뒤에서 자세히 다루겠지만 여기에는 제도와 정책 같은 더 큰 방식과 체계가 뒤따라 주어야 해요.

에코파티메아리의 청키 백 (출처: 에코파티메아리 홈페이지(www.mearry.com))

6장

사물을 돌본다고?

골목마다 버려진 가구를
되살리기

요즘은 스마트폰으로 정보를 얻고 쇼핑도 하는 시대니 모든 것이 디지털로 바뀐 것처럼 보이죠? 인공 지능이 손쉽게 글도 쓰고 이미지에다 영상까지 만들고 있으니 정말로 현실의 사물과는 점점 멀어진다는 느낌이 들어요.

코로나19가 유행한 때에도 그랬지요? 대유행이 시작되고 1년 만에 전 세계에서 200만 명 이상이나 사망할 정도로 심각했으니 공공장소에서 모이는 것도 금지되고 학교 수업도 집에서 온라인으로 진행되었죠. 다들 기억날 거예요. 직접 물건을 사러 가지도 않고 심지어 음식까지 배달하곤 했지요.

그런데 내 집에 물건과 음식이 저절로 오진 않아요. 비대면 접촉이 정착된 탓에, 화면에서 손가락을 조금 움직이는 것으로 세상이 돌아간다고 착각할 때도 있어요. 실제로는 그 움직임에 맞추어 택배 기사가 트럭을 몰고 돌아다녀야 하고 그들이 배송할 상품을 생산하는 공장의 기계가 돌아가야 하며 그 공장에 재료를 대는 또 다른 공장에서 누군가가 일을 해야 한다는 것을 잊곤 하죠.

새로운 기술은 놀랍도록 우리 생활을 편하게 해 주지만 전에 쓰지 않던 자원을 새로이 소모하게 만들어요. 디지털 기술에 필수적인 희토류, 즉 희귀한 광물의 소비가 급격히 늘고 있는 것이 바로 그 증거죠. 그러니까 디지털과 인공 지능이 우리 생활에 미치는 영향이 커지더라도 결국 손으로 만지는 사물은 여전히 우리 주변에 존재하고 앞으로도 그럴 거예요. 다만, 우리가 관심을 두지 않아서 잘 못 보는 것뿐이죠.

집에서 쓰는 가구만 보더라도 그것들 없이는 생활하기 어려울 거예요. 텔레비전이나 시계가 없어도 스마트폰이 있으면 그만이지만 어딘가 앉긴 해야 하잖아요? 프랑스 디자인 그룹 '5.5 디자이너'는 골목마다 버려진 가구를 눈여겨보다가 마치 다친 사람이나 동물을 치료하듯 그 가구들을 고쳐서 사용할 수 있는 장치를 디자인했어요.

〈소생 프로젝트〉(2003)라는 이름으로 진행된 이 디자인 과정은 병원에서 치료하는 의료 행위와도 같아요. 실제로 이 프로젝트에서 디자이너들이 디자인한 부품은 '의족'의 역할을 해요. 다리 하나가 부러져서 버려진 의자에 새 다리를 끼워 주는 것이니까요. 디자이너들은 의사 가운을 입고 의자를 수술대 위에 올려놓은 채 고치기 때문에 수술실의 풍경을 연

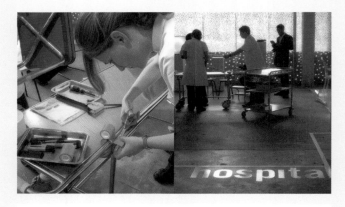

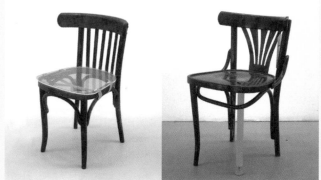

5.5 디자이너의 〈소생 프로젝트〉 (Courtesy of 5.5 designers)

출하기도 했어요.

다리나 방석같이 새롭게 디자인해서 만든 부품은 밝은 형광 녹색으로 되어 있어요. 마냥 예쁘게 디자인하느라 그런 것은 아니고요, 이 녹색은 프랑스에서 약국을 상징하는 색이라서 프랑스인들에게는 치료와 관련된 것으로 쉽게 받아들여진답니다. 이 점을 모르더라도 소생 프로젝트가 기본적으로 업사이클링이기 때문에 그린 디자인을 뜻하는 녹색과 자연스레 연결되지요. 업사이클링은 재활용할 수 있는 옷이나 의류 소재 등에 디자인과 활용성을 더해 가치를 높이는 일을 말해요.

그 많은 닭들은
다 어디로 갈까?

'홀로세'라는 말을 들어 보았을 텐데요, 무슨 무슨 '세'라고 하는 것은 지질 시대를 나타내죠. 지질 시대 하나만 하더라도 그 기간이 300만 년이 넘어요. 인류가 홀로세에 접어든지 1만 1700년밖에 안 되었으니 그다음에 새로운 명칭이 붙으려면 대략 299만 년 이상 지나야겠지요? 새로운 지질 시대를 정하려면 땅속의 특징이 그 이전과는 무척 달라야 하거든요. 그런데 지금 우리가 사는 시대를 '인류세'라고 부르기 시작했어요. 인류세는 인간의 활동이 지구 환경을 바꾸는 지질 시대를 뜻해요.

2000년 멕시코에서 열린 한 학술 대회에서 파울 크뤼천이라는 대기 화학자가 그 말을 처음 꺼냈다고 해요. 땅속에는 1만 년 전에는 없던 플라스틱과 닭 뼈가 겹겹이 묻혀 있기 때문이랍니다. 지금은 2000년에 비해 닭고기 소비가 두 배 이상 늘어서 지난해엔 전 세계 닭고기 소비량이 9800만 톤이나 되었다고 해요. 그 많은 닭들은 다 어디로 갈까요? 사람이 살코기를 먹고 부산물을 이런저런 용도로 활용한다고 해도

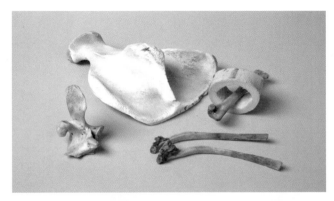

엘라 아인헬이 디자인 소재로 삼은 동물의 뼈와 디자인 결과물
(출처: 엘라 아인헬 홈페이지(ellaeinhell.com))

절반 가까이는 버려져요.

그런데 이 뼈에 관심을 둔 디자이너가 있어요. 엘라 아인헬이라는 독일 디자이너는 도축해서 폐기하는 것이 동물에 대한 무례한 행동이고 환경적으로도 문제가 된다고 생각해서 뼈를 생태적 재료로 사용하기로 마음먹었던 것이에요. 엘라는 〈뼈까지(To The Bones)〉라는 실험적인 프로젝트를 계획하고 닭을 포함한 동물의 뼈로 사람과 환경에 해로운 복합 소재를 대체하는 연구를 진행했어요. 친환경 포장재와 건축 자재부터 테이블에 놓을 소품, 인테리어 제품에 이르기까지 다양한 가능성을 발견해서 디자인상을 받았죠.

뼈로 디자인한 것을 일상생활에서 사용할 수 있겠냐고요? 사실 동물 뼈는 오래전부터 생활용품을 만드는 데 활용되었어요. 도자기를 얇고 튼튼하게 만들기 위해서 18세기에 이미 활용되었는데 그것이 본차이나(Bone China)죠. 그렇지만 디자이너가 생각한 것은 공장식 도축, 즉 좁은 공간에 많은 동물을 가두어 길러 내는 시스템으로 육식을 하는 생활 방식일 거예요. 그러다 보니 살코기 이외에 정말 많은 뼈가 플라스틱과 마찬가지로 땅속에 많이 묻히게 된 것을 말하고 싶은 거죠.

백여 년 전까지만 해도 땅속은 지금과 무척이나 달랐을 거예요. 플라스틱이 발명된 지 100년이 안 되고 닭을 많이 먹기 시작한 것도 불과 몇십 년 전부터니까요. 깊은 바닷속, 즉 빛 한 줄기 들어오지 않는 심해에서도 플라스틱 조각이 발견될 정도라니 지구 환경에 인공물이 넓고도 깊숙이 영향을 미치고 있는 것이 사실인 것 같아요. 그래서 학자들은 인류가 앞으로 300년을 버티지 못할 것이라고 하고 어쩌면 100년 뒤에는 사람이 지금처럼 존재할 수 없을 것이라는 주장도 한답니다.

　그러니 이제 겸손해져야 할 것 같아요. 인류세를 연구하는 사람들은, 이제 인간은 나서지 말고 물러서야 한다고 입을 모아 말합니다. 이는 우리 자신을 자연으로 인식하고 사람이 자연을 보호하는 강자가 아니라는 것을 인정해야 한다는 것이죠. 인간 중심적인 생각과 행위를 반성하고 인류 전체가 생태적 삶으로 전환해야 한다는 주장이 점점 힘을 얻고 있답니다.

모든 사물이
디자인한다고?

사물이 디자인한다니! 이상하게 들리죠? 사람들은 대부분 어떤 디자인을 볼 때, 디자이너가 특별한 목적을 갖고 다양한 재료와 데이터를 변형하여 새로운 이미지나 구조를 창작한다고 생각할 거예요. 사물은 사람이 손을 대지 않으면 변화가 있을 수 없는 존재로 알고요.

과거에는 다들 그렇게 믿었고 심지어 자연도 늘 그래 왔던 것처럼 원래 상태로 존재한다고 생각했어요. 창의적인 인간이 손을 대기 전까지는요. 그래서 위대한 디자이너가 클립부터 우주선까지 만물을 디자인한다고 큰소리를 치기도 했답니다.

그런데 언제부턴가 조금씩 다르게 생각하기 시작했어요. 사물이 인간과 서로 영향을 주고받는 것이라고 인식하게 된 거죠. 사람이 공간을 만들고 그 공간이 사람을 만든다는 말은 도시 계획가와 건축가, 디자이너가 즐겨 인용하는 유명한 격언인데 공감할 만하죠? 큰 건물이든 골목길이든 어떤 공간에 들어서면 사람의 행동이 달라진다고 하잖아요. 특히 학

교 건물, 교실 배치가 어떻게 되어 있느냐에 따라 분위기가 확 달라지고요. 철학자들도 인간과 사물의 관계에 주목해서 이론을 제시하기 시작했고 그것이 생태학과 연결되어 디자이너들에게도 영감을 주었어요.

브뤼노 라투르라는 프랑스의 학자는 인간 중심적인 시각에서 벗어나 사물 또는 외부 환경과의 관계를 재성찰하는 데 주된 개념 틀을 마련했어요. '행위자 연결망 이론'이라는 것을 주장했는데 여기서 행위자는 인간만이 아니라 사물도 포함하고 서로 네트워크를 이루어 협력하고 있다는 뜻입니다. 어려운 내용이라서 다 알 순 없지만 한 가지 확실한 것은 인간과 사물을 각각 주체와 객체로 나누어 보는 것에서 벗어나서 상호 관계적인 위치로 대등하게 두고자 했다는 점이에요.

또 다른 학자인 제인 베넷은 사물 자체가 생기를 보유하고 있는 실체라고 주장하기도 했어요. 이것은 사물을 사람에 빗대어 의인화하는 동화 같은 이야기가 아니라 정말로 스스로 움직이는 기운을 갖고 있다는 뜻입니다. 우리가 배운 대로 모든 물질은 분자 운동을 하니 스스로 끊임없이 움직이는 것이 틀린 말이 아니죠. 하지만 이것 역시나 설명하기 어려운 이론이에요.

다만, 이런 학자들은 사물을 생산하고 소비하고 결국엔 버리는 것이 당연하다고 여기던 경제 체계에서 벗어나서 다른 형태로 계속 존재할 수 있다고 본 것이죠. 물을 마실 때 쓰던 도자기 컵의 한쪽이 살짝만 깨져도 컵으로는 쓸 수 없지만, 화분이나 연필꽂이로 쓰기도 하잖아요? 디자이너들이 버려진 사물을 다른 용도로 새롭게 디자인하는 경우도 해당되고요.

이런 방식으로 사물의 존재를 바라보는 것은 그동안 사람들이 인식하던 틀에서 벗어나려는 노력이라고 할 수 있어요. 근본적으로 지속 가능한 사회로 나아가기 위해서 대안적인 디자인 개념과 방법론을 고민하고 있지요. 종이든 나뭇조각이든 유리병이든 각각의 능력이 있고 그 능력이 활성화되면서 다른 모양으로 바뀔 수 있고, 재생 과정을 거치면 원래 상태로 돌아오기도 한다는 거예요. 그 과정에는 바람이나 물, 온도, 중력, 또는 동물이나 사람의 힘이 작용하기도 하겠지요. 이 모든 일이 서로 연결되어 이루어진다는 발상의 전환이 필요한 것 같아요.

그러니까 인간이 사물에 일방적으로 영향을 미친다고 생각하던 것에서 생태적으로 생각하고, 사물도 인간과 마찬가지로 고유한 생기가 있으니 함부로 사물을 다루어선 안 되겠

지요. 아무튼 디자인과 생태학의 기본적인 관점은 인간이 도구나 환경에 대해 절대적 우위를 차지하거나 통제할 수 있다는 통념에서 벗어나는 것입니다. 코로나19를 겪으면서 천 조각 하나가 얼마나 중요한지 알게 되었지요. 마스크 없인 어떤 곳에도 갈 수 없었잖아요? 얇은 마스크 한 장이 바이러스 감염으로부터 우리를 보호해 주었듯이 인간은 사물에 늘 의존하고 있는 것이 사실이에요.

사물은 우리의 행동에 영향을 끼치고, 또 다른 디자인을 낳기도 해요. 뛰어난 디자이너들이 스마트폰과 헤드셋을 디자인했더니 두 사물은 지하철이나 버스에서 고개를 숙인 채 옆 사람을 의식하지 않게 하죠. 또 두 사물 때문에 횡단보도 바닥에 초록불을 켜는 장치가 디자인되었고요. 이처럼 사물에 의해 디자인되는 경우도 있답니다. 정확히 말하면, 인간은 사물과 함께 디자인한다고 할 수 있겠지요. 생태적으로 표현하면, 이제 인간이 디자인한다는 것에서 모든 사물이 디자인한다(everything designs)는 관점으로 바뀌고 있다고 할 수 있어요.

사물도
돌봄의 대상이야

오늘날 사람들도 이미 디자인된 것을 그냥 소비하는 데 그치지는 않아요. 문구든 가구든 옷이든 원래 재료에 대해 이해하고 그것을 다르게 쓸 수 있는 방법을 찾아보곤 하죠. 옷을 고쳐서 쿠션을 만들거나 인형 옷을 만들기도 하잖아요?

우리 모두 '금손'은 아니기 때문에 그렇게 리폼하는 것이 쉽진 않을 거예요. 하지만 관심을 두는 것은 생태적 전환을 지향하는 디자인의 의미 있는 출발점이 됩니다. 사물이 어떻게 구성되었는지, 구조는 어떤지 알게 되면 더 신중하게 상품을 고르게 되고 쓰던 것을 다르게 바꾸어 볼 창의적인 생각도 하게 되죠. 내친김에 직접 손으로 만들어 볼 수도 있겠지요. 그러다 보면 그냥 소비하는 것과는 수준이 다른 즐거움을 얻을 수 있을 거예요.

이것을 '지구 물질과 친해지기'라고 한답니다. 사실 모든 디자인의 출발은 여기서 시작되죠. 실타래로 뜨개질을 하는 것, 망가진 것을 수리하는 것도 마찬가지예요. 지구 물질로 무언가를 창작하거나 지금보다 더 나은 것으로 바꾸는 감각,

디자인은 그 감각으로 시작되고 그렇게 실천하는 것도 디자인 방법 중 하나입니다. 앞에서 살펴본 것처럼, 사물을 다르게 보면 수리하는 것도 돌봄과 다를 바 없는 것 같아요. 사람이나 반려동물뿐 아니라 사물도 돌봄의 대상이 되는 것이죠. 당장 큰 변화는 없더라도 리폼하고 수리해서 소중히 쓰고 또 다른 것으로 바꾸는 태도는 분명히 달라질 거예요.

오래전부터 옷을 수선하고 조각 천을 이어서 새로운 패턴을 만드는 전통이 있었어요. 박 열매의 껍질로 바가지를 만들었고 바가지가 갈라지거나 깨지면 명주실로 꿰매어 사용하기도 했지요. '킨츠기'라는 일본의 전통 기법이 있는데 깨진 그릇을 버리지 않고 붙여서 만든 그릇이 새 그릇보다 훨씬 더 가치 있어 보여요.

지구 물질과 친해지기 같은 움직임을 '탈소비주의적 전환'이라고도 불러요. 모든 것을 상품 구매에 의존하는 것에서 내가 직접 몸을 움직여서 하기, 머리와 손을 쓰고 다른 사람의 지혜를 구해서 함께 뭔가를 하기, 각자 알고 있는 지식과 기술과 경험을 나누기가 모두 해당되고 디자인 활동과 다르지 않답니다. 이것이 더 발전하면, 조금 딱딱한 표현으로 '자율적이고 협력적인 관계 만들기'가 실현되죠.

1960년대에 제작되어 명주실로 꿰맨 쌀바가지 (소장자: 김애자, 사진: 김상규)

킨츠기 기법으로 재생된 조선 시대의 찻그릇 (출처: 위키피디아)

스스로 만들기,
나도 할 수 있을까?

'만들기'는 디지털 시대에 더 관심을 받게 되었어요. '스스로 하기(Do It Yourself, 줄여서 DIY)'라는 용어가 있지요? 상품을 사는 것이 아니라 필요한 것을 직접 해결한다는 뜻이죠. 오래전에는 살림살이가 어려워서 무엇이든 스스로 해야 했고, 이후에는 취미 활동이나 생활 요령으로 조립식 가구를 사서 조립하거나 전등의 전구를 교체하는 것 정도였어요.

요즘은 가구를 직접 설계해서 만들고 요리도 하고 인테리어도 직접 하죠. 또 필요한 포스터를 디자인하거나 영상도 뚝딱 만들고 있어요. 디지털 제조라는 것이 등장하면서 더 쉬워졌어요. 가령, 3D 프린터 같은 새로운 제작 도구가 생겨나서 개인이 디지털로 설계하고 만드는 일이 가능해졌어요.

사람들이 큰 작업실에 모이기 시작했는데 무엇인가 직접 만드는 사람을 메이커(maker)라고 부르게 되었고 메이커들이 모이는 곳은 메이커 스페이스가 되었죠. 학교에도 이런 공간이 생겨서 교육한다고 하고 방과 후 교육 프로그램으로 디지털 메이킹을 하는 경우도 보았어요. 이런 움직임이 전

세계로 퍼져 나가다 보니 '메이커 운동'이라는 큰 흐름이 생겨났어요.

메이커 운동은 자신에게 필요한 것을 직접 만들고 그 지식을 공유하여 발전시키는 것을 의미해요. 예컨대 컴퓨터 수치 제어 공작 기계를 활용해서 얼마든 원하는 모양의 가구를 만들 수 있어요. 책도 직접 편집하고 디자인해서 소량으로 인쇄할 수도 있어요. 디자인하고 만드는 실력이 부족하다면 솜씨 있는 가구 제작자나 편집 디자이너의 도움을 받을 수도 있고요. 물론 인터넷에서 만들기 정보를 쉽게 얻을 수 있는데 영상으로 공개된 경우도 많아요.

만들기는 우리의 감각을 깨우는 과정이기도 해요. 호모 파베르, 즉 만드는 인간을 연구해 온 사회학자 리처드 세넷은 『장인』이라는 책에서 손의 촉감을 연구한 사람들이 내놓은 결론을 소개하고 있어요. 그들은 어느 물건의 특정 부분을 손가락 끝으로 더듬게 되면 뇌가 생각을 시작하도록 자극받는다는 사실을 밝혀냈답니다.

또한 '만들기'는 '주어지는 것'의 반대라고 할 수 있어요. 전 지구적 생산-소비 시스템에서 '주어지는 것'은 실제로는 선택지가 거의 없어서 창조성과 감각적인 능력을 무력하게 만

들죠. 조금 어설퍼도 각자의 취향과 필요에 따라 직접 만들다 보면 시장에서 판매하는 것과는 다른 독창적인 것이 탄생할 뿐 아니라 무미건조하고 획일적인 소비주의를 넘어설 수 있게 됩니다.

또 다른 중요한 의미를 찾는다면, 메이커 운동과 같은 제작 문화가 자급자족과 깊은 관련이 있다는 점이에요. 물자가 풍족한 오늘날 자급자족이라니 이상하게 들릴 거예요. 여기서 말하는 자급자족이란, 소비하기보다는 수리하고 필요하면 직접 만들어 보자는 뜻이에요. 혼자 하기는 어렵고 그래서 많은 사람이 모여서 지혜를 나누어야 하지요.

그런데 한편으로 생각해 보면 간혹 자급자족해야 하는 상황이 생기는 것 같아요. 일시적이긴 하지만 지금도 자연재해와 전쟁으로 고립된 채 생활해야 하는 사람들이 있잖아요?

이 부분에 주목해서 자급자족이라는 시나리오를 갖고 디자인한 사례도 있어요. 네덜란드 암스테르담을 기반으로 활동하는 스튜디오 포르마판타스마가 곡물 가루로 그릇을 만드는 등 논과 밭에서만 나오는 것으로 필요한 것을 만들었어요. 〈자급자족〉이라는 작품 제목처럼, 경작하고 수확하여 스스로 먹을 것과 도구를 마련하는 평화롭고 자립적인 공동체

포르마판타스마의 〈자급자족〉(2010) (사진: 김상규)

에 대한 가상 시나리오를 설정하여 제안한 것이에요. 그릇들은 모두 곡물과 농사를 지으면서 나온 부산물을 저온에서 굽거나 자연 건조해서 만든 것이라서 그릇에서 고소한 냄새가 난답니다.

이것은 앞에서 소개한 윌리엄 모리스가 꿈꾸던, 예술을 사랑하는 이들이 소박하게 살아가는 유토피아와 닮았어요. 또한편으로는 자연재해나 정치적인 사건으로 인해 고립된 상황에서 스스로 생존해야 하는 디스토피아적인 절박함의 은유로 볼 수도 있고요.

미역에서
버섯까지

'바래'는 사물의 생산과 순환 체계에 관심을 두고 건축적 실험을 지속해 온 스튜디오예요. 코로나19가 확산되던 2021년에는 감염 환자들을 격리하고 치료하는 병동을 신속하게 세우고 철수할 수 있는 공기 주입식 구조물을 설계하고 제작했어요. 목재나 콘크리트로 지으면 시간이 오래 걸리고 병동이 필요 없어지면 철거할 때 폐기물이 많이 나오죠. 공기 주입식 구조물은 바람을 넣었다가 빼면 되니까 훨씬 생태적이에요.

〈에어 폴리〉라는 구조물도 디자인했는데 플라스틱 대신에 미역을 활용했어요. 산업 부산물과 해양 폐기물을 활용하려던 바래는 전라남도 고흥에서 미역 수확 현장을 보고 〈에어 폴리〉를 디자인하게 되었다고 해요. 양식장에서 미역을 줄줄이 배 위에 올려 손질하게 되는데 우리가 먹을 수 있는 부분만 떼어 내고 나머지 줄기 부분은 그냥 바다에 버린답니다. 그래서 그 부분을 플라스틱과 비닐로 살려 내는 방법을 고민했죠. 생분해성 소재들이 다 그렇듯이 미역 줄기로 제품을

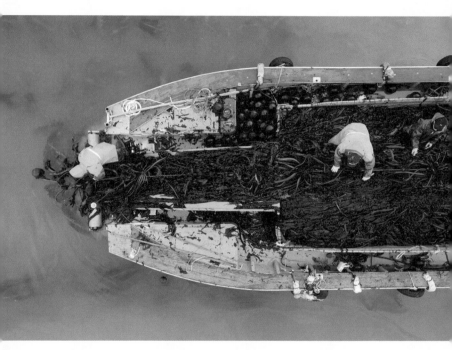

전남 고흥에서 미역을 수확하는 모습 (사진: 조준용 Cho Junyong)

스튜디오 바래의 〈에어 폴리〉 프로젝트 중 미역으로 만든 부표와 우비 (사진: 조준용 Cho Junyong)

생산할 소재를 만든다는 것이 쉽지 않았어요. 미역 특유의 냄새를 없애야 하고 어느 정도 단단해야 하니까 여러 차례 실험 과정을 거쳤답니다. 기후 위기에 대응하는 생태적 디자인이라는 점이 중요하지만, 일반 제품처럼 보기에도 좋아야 하고 산업 생산 조건에도 맞아야 하니까요. 그렇게 해서 부표와 가방, 옷을 만들었어요.

양식장에는 곳곳에 부표가 떠 있어요. 그물이나 줄이 바닷속으로 가라앉지 않게 하는데 대부분 스티로폼 소재로 만들어졌어요. 시간이 지나면 햇볕과 바닷물 염분 때문에 부표가 딱딱해지고 부서지면서 물고기들이 먹기도 해서 문제가 많았어요.

바래가 디자인한 부표는 미역 줄기로 만들어서 나중에 자연스레 분해된답니다. 가방과 우비도 마찬가지고요. 결국 쓰임새를 다한 뒤 분해되어 땅과 물로 돌아가는 순환 체계를 염두에 둔 디자인이라고 할 수 있어요.

이렇게 해조류를 이용한 디자인, 버섯 같은 균사체로 조명과 가구를 디자인한 사례는 꽤 많답니다. 동물의 가죽을 대신하여 옷을 만들거나 건축 부자재로 활용하는 소재 실험도 꾸준히 진행되었고요.

콕스와 이바노바가 디자인한 조명과 스툴
(출처: 스튜디오 세바스티안 콕스 홈페이지(www.sebastiancox.co.uk))

영국의 가구 디자이너이자 제작자인 세바스티안 콕스와 니넬라 이바노바는 균사체로 일상적인 제품을 만들고 싶어 했다고 해요. 〈균사체 + 목재〉 프로젝트는 등받이 없는 의자와 조명 시리즈를 선보였고 인테리어에도 잘 어울리도록 디자인되었어요.

내일은 더 나아질까?

올림픽과
골판지 침대

지난 두 번의 올림픽은 여러 가지로 이례적이었어요. 도쿄 올림픽은 2020년에 열렸어야 했는데 코로나19 때문에 한 해 미뤘으나 여전히 위험 속에서 진행되었어요. 그뿐만 아니라 수질 문제에다가 더위가 큰 문제가 되었죠. 2024년에 열린 파리 올림픽도 마찬가지였어요. 수영 대회장인 센강의 수질에다 도쿄 올림픽보다 더 높은 기온이 문제가 되었어요. 그야말로 기후 위기를 선수들을 포함해서 전 세계인이 체감하게 된 거죠.

올림픽에는 다양한 디자이너들이 참여합니다. 그 나라의 높은 디자인 역량을 끌어모아서 보여 주려고 하죠. 엠블럼(시각적 상징)과 마스코트는 물론이고 각종 사인, 유니폼, 행사 공간과 영상만 생각해도 알 수 있어요. 그중에서도 디자이너들의 생태적인 접근을 보여 준 점이 주목받았습니다.

도쿄 올림픽 성화를 옮기는 성화봉도 리사이클한 금속으로 디자인되었어요. 성화봉을 디자인한 요시오카 도쿠진은 2011년에 일어난 동일본 대지진의 아픔을 극복하는 데 중점

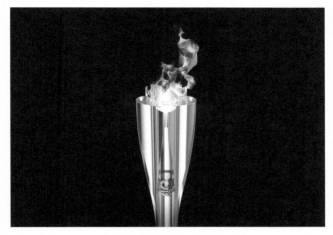

요시오카 도쿠진이 디자인한 도쿄 올림픽 성화봉
(출처: 올림픽 위원회 홈페이지(www.olympics.com))

을 두었지요. 당시 가장 큰 피해를 본 후쿠시마, 미야기, 이와테 3개 현의 가설 주택을 짓는 데 사용된 알루미늄 건축 자재를 재활용해서 제작하도록 했답니다. 그 외에도 경기장을 새로 짓기보다는 임시로 세워서 다시 분해가 가능한 구조로 디자인하기도 했고요.

도쿄 올림픽 때 등장한 골판지 침대는 참 인상적이었어요. 종이접기를 뜻하는 '오리가미'라는 말이 국제 통용어가 될 만큼 일본은 종이로 무언가를 만드는 전통이 강하죠. 18000개나 되는 침대를 한꺼번에 만들고 올림픽이 끝나면 다 처분해야 하니 재생 골판지를 활용하겠다는 것은 일본답고 의미 있는 시도라고 할 수 있겠지요. 그리고 골판지의 특성을 잘 활용한 결합 방식과 튼튼한 구조를 설계한 것으로 보였어요. 폐기하거나 재활용하기도 무척 쉽고요.

그런데 이 노력을 업신여기는 선수들 때문에 웃음거리가 되고 말았죠. 소셜 미디어에 종이로 만든 침대라고 비아냥거리고 심지어 침대를 망가뜨리는 영상을 자랑스럽게 공유했어요. 여럿이 침대에 올라서서 뛰는 것은 상식적이지 않죠. 그러면 골판지가 아니라 나무나 금속으로 만들었더라도 침대가 휘었을 거예요.

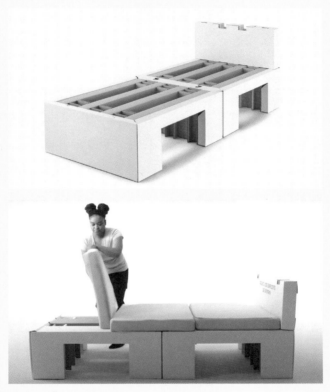

일본의 '에어위브'사가 개발한 골판지 침대.
도쿄 올림픽에서 처음 사용된 것(위)과 그것을 개선하여 파리 올림픽에서 사용된 것(아래)

이처럼 고심한 디자인도 사람들의 인식이 바뀌지 않으면 우리 생활에 적용되기가 어려운 것 같아요. 그런데 다행히 거기서 끝나지 않았어요. 골판지 침대는 파리 올림픽에 다시 등장했어요. 약점을 보완하여 디자인한 덕분에 큰 문제는 드러나지 않았거든요.

그러면 다음번 올림픽은 어떻게 될까요? 로스앤젤레스 올림픽 위원회는 새로 경기장을 짓지 않고 기존 시설을 재사용하는 등 지속 가능 전략을 추진한다고 밝혔습니다. 그런데 바로 얼마 전 2025년 1월에 대규모 산불이 발생했어요. 가뭄과 뜨거운 날씨가 오랫동안 이어진 것이 주된 원인이라고 하니 다음 올림픽도 기후 위기 영향이 크다고 할 수 있어요.

성화봉이든 골판지 침대든 다양한 지속 가능 전략과 디자인이 나오고 있지만 그럼에도 앞으로 올림픽이 기후 위기 문제를 피할 수 없는 것은 분명해요. 어쩌면 그렇게 무리해서 전 세계 많은 사람이 짧은 기간에 모이는 행사를 하는 것이 옳은지 생각해 보는 것도 필요할 것 같아요. 일찍이 환경 단체들이 올림픽 반대 운동을 했지만 역사상 두 차례의 세계대전과 코로나19 이외에는 멈추지 못했어요.

생태적 디자인,
디자이너처럼 생각하기

그러면 우리의 일상은 어떨까요? 생태적 디자인으로 우리 생활을 지속 가능한 삶으로 바꿀 수 있을까요? 시골은 몰라도 도시에서 과연 생태 전환을 할 수 있을까 하는 의문이 들어요. 20여 년 전부터 전 세계 인구 중 절반 이상이 도시에서 살게 되었어요. 편리한 것이 너무나 많으니 사실 그것을 이용하지 않을 도리가 없어요. 자동차나 버스, 택시를 두고 걸어 다니거나 자전거를 타고 다니기 쉽지 않지요. 도시에서는 직장을 자전거로 다니기에도 멀고요. 음식과 물건을 배달하는 일도 흔해졌고 동네마다 편의점이 있다 보니 소비하기가 정말 쉬워요. 그 덕분에 멋진 물건, 예쁜 옷, 맛있는 음식을 찾아다니게 되고 그만큼 버려지는 것도 많아요. 아파트 단지나 골목의 분리 수거장에는 늘 많은 것이 쌓여 있죠.

도시는 잘 관리되기 때문에 수거함에 버리면 금세 눈앞에서 사라져요. 하지만 정말로 사라지는 것은 아니고 다른 곳에 조금 더 부서진 채 존재해요. 가령, 폐플라스틱이 화석처럼 존재하기도 해요. 미술 작가이자 환경 운동가인 장한나는

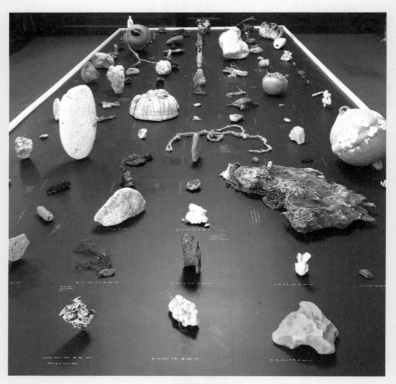

장한나 작가의 〈뉴 락〉 (사진: 이장섭)

울산 해안에서 발견한 '플라스틱암'을 소재로 작품을 만들어 왔어요. 언뜻 보면 제각기 다른 색과 다른 형태의 암석처럼 보이지만 실제로는 폐플라스틱이 결합된 것이고 비닐, 스티로폼, 페트병 조각들이 엉켜 있답니다. 인공적인 소재가 자연물처럼 존재하기 시작한 심각한 상황을 그대로 사람들에게 작품으로 보여 주고 있지요.

우리는 많은 것을 소유하고 쓰고 버리게 되는데 이런 생활 방식이 바뀌지 않으면 생태 전환이 이뤄지기 힘들 거예요. 근본적인 대전환을 이루려면 큰 실천이 필요해요. 학자들의 말에 따르면 기후 위기를 극복하는 데 필요한 기술과 자본이 사실 부족하지는 않다고 해요. 모든 자원과 의지를 모아서 행동에 나선다면 가능할 수도 있다고 하고요.

이제 미래를 생각해 봐요. 화성에 가는 것만이 우리가 꿈꾸는 미래는 아니죠. 오늘 우리가 사는 곳을 잘 가꾸는 것이 더 중요하지 않을까요? '제로 웨이스트'라는 말을 종종 들었을 텐데요, 쓰레기가 없다는 뜻이죠. 물론 완전히 없앨 수는 없지만 쓰레기를 최소화하는 생활을 하자는 것이에요. 우선은 덜 소비하고 오래 쓰는 것이 가장 좋을 거예요. 맞는 말인데 조금 막연하게 느껴지죠?

생태적인 삶을 추구하는 방식을 디자이너의 생각 방식처럼 따라서 해 보면 좋을 것 같아요. 디자이너들은 창의적으로 문제를 해결하거든요. 내 키가 커져서 낮게 느껴지는 의자와 책상을 어떻게 하면 조금 더 높일까요? 의자에 두툼한 쿠션을 놓고 책상에는 두툼한 판을 올리면 될까요? 그러면 책상 아래에 무릎이 닿아서 안 되겠지요. 책상 다리에 높이를 조절할 수 있는 볼트나 바퀴를 달 수도 있겠지요. 사물을 잘 이해하면 어떤 부분을 바꾸어야 좋을지 알게 되고, 꼭 새로운 제품을 사야 한다면 내 공간과 내 취향에 잘 맞으면서도 친환경적인 것을 찾을 수 있을 거예요.

생태적 디자인은 무엇보다 자연환경의 보존을 위해 물질 생산에 사용되는 자원 채취 단계와 제품의 사용이 끝난 이후 폐기 단계에 관여하는 프로세스를 최소화하는 데에 집중한답니다. 그런 점에서 사회 안에 이미 존재하는 자원을 재발견하여 새로운 쓰임새를 입히는 재활용, 그리고 사회에서 통용되는 기술을 활용하여 최소한의 자원만 이용하는 것은 자연을 착취하거나 오염시키지 않을 수 있는 적합한 방법이라고 할 수 있어요.

생성적 디자인으로 만든 의자와
재활용 벤치

앞에서 나눈 이야기를 다음의 두 가지 사례로 더 자세히 살펴봅시다. 먼저 기술과 디자인에 관한 사례를 살펴보죠. 어떤 기술 자체가 생태적이냐 아니냐 따지기는 쉽지 않아요. 한창 관심이 집중되고 있는 인공 지능 기술은 어떨까요? 디자이너들은 디자인 과정에서 디지털 기술을 적극적으로 활용해 왔고 이것을 '컴퓨테이셔널 디자인'이라고 부릅니다. 사람이 손으로 표현할 수 없는 구조와 이미지를 빠르게 구현하죠. 생태적으로 의미 있는 장점은 효율을 극대화한다는 점이에요. 앞에서 소개한 버크민스터 풀러가 적은 자원으로 큰 효과를 내게끔 디자인해서 지구 자원의 사용을 줄이려 한 점을 기억하지요?

인공 지능 기술이 본격적으로 등장하기 이전부터 디자이너들은 프로그램을 통해 가장 적은 재료로 제품을 디자인하는 방식을 써 왔어요. 가령, 의자를 디자인할 때 사람 몸을 떠받치는 데 필요한 구조만 남겨 두는 '최적화' 디자인을 합니다. 물론 모든 의자를 그렇게 디자인하지는 않지만, 알고리

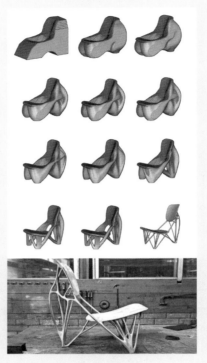

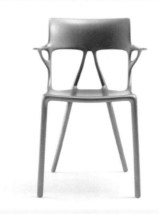

요리스 라만이 디자인한 〈본 체어〉의 생성 과정
(Courtesy of Joris Laarman Studio)

필립 스탁이 디자인한 〈에이아이〉 의자

즘을 활용한 생성적 디자인(generative design)이라고 부르는
방법이 쓰이고 있어요.

네덜란드 디자이너 요리스 라만은 그러한 디자인의 선구
적인 작업을 선보였어요. 2006년에 〈본 체어(Bone Chair)〉로
새로운 조형의 가능성을 보여 주었는데, 자동차 산업에서 효
율성을 높이기 위해 새롭게 시도하던 시뮬레이션 소프트웨
어를 가구에 접목한 것이랍니다. 기본적인 형태의 조건을 정
한 뒤 구조적으로 꼭 필요한 부분만 남겨 두고 빼다 보니 뼈대
만 남은 형태가 되었죠. 이것은 디자이너가 멋있게 만들려고
해서 되는 것은 아니고, 프로그램에서 최적화해 낸 결과예요.

한편, 프랑스 디자이너 필립 스탁은 아예 소프트웨어 회사
인 오토데스크의 도움을 받아 인공 지능과 인간이 함께 디자
인한 창의적인 제품을 내놓았어요. 2019년 밀라노 가구 박람
회에서 공개한 그 디자인 결과물의 이름은 〈에이아이(A.I)〉였
어요. 역사상 최초로 인공 지능과 결합하여 디자인하고 실제
로 생산되는 의자의 상징적인 이름으로 딱 맞죠.

〈본 체어〉와 〈에이아이〉는 둘 다 유기적인 형태를 보여 줍
니다. 마치 의도적으로 뼈, 나뭇가지 같은 생명체의 구조에서
따온 것처럼 말이에요. 인공 지능 기술이 만들어 내는 새로

운 미적 감각을 여러분은 어떻게 느낄지 모르겠어요.

다른 한 가지는 순환 경제로 탄생한 벤치인데요, 공동체가 함께 머리를 맞대서 얻어 낸 디자인 사례예요. 이를 '거버넌스'라고 부르죠. 우리말로 협치, 민관 협력이라고 표기하는데 거버넌스는 정부, 기업, 시민이 공동의 관심사에 대한 네트워크를 구축하여 문제를 해결하는 방식을 말합니다.

2016년 네덜란드는 2050년까지 지속 가능하고 재사용이 가능한 원자재만 100% 사용하는 순환 경제를 구축하겠다고 선언했어요. 그 배경에는 암스테르담시가 진행한 지속 가능한 개발 협치 과정이 있어요. 예컨대, 과거에 선박을 건조하던 조선소가 문을 닫아서 기름에 오염된 땅을 회복할 수 있도록 젊은 건축가들에게 기회를 주고, 사람들이 사용한 자원이나 폐기물 가치를 극대화하려는 순환 경제 실험실처럼 운영하기도 했어요.

'프린트 유어 시티!'라는 프로젝트도 그렇게 탄생했답니다. 이름에서 알 수 있듯이 3D 프린팅 기술을 순환 경제의 수단으로 활용한 것인데, 가정에서 발생하는 플라스틱 폐기물을 도시에 필요한 것을 만들어 내는 원재료로 써 보자는 아이디어에서 시작되었어요. 2015년 암스테르담시의 보고서

암스테르담의 〈xxx 벤치〉
(Courtesy of Print Your City by The New Raw)

에 따르면, 매년 시민 한 사람이 평균적으로 23kg의 플라스틱 폐기물을 배출한다고 합니다. 이 폐기물로 〈××× 벤치〉를 만들게 된 것이죠.

이 벤치는 서너 명이 앉을 수 있고 흔들의자 형태로 디자인되어 있어서 앉은 사람들이 함께 움직여야 흔들리거나 균형을 잡을 수 있어요. 시민들이 참여하고 협력하여 도시 문제를 해결한다는 것을 상징적으로 보여 주려는 의도가 담겨 있다고 해요. 더구나 폐기물을 수거하는 곳 가까이에 3D 프린터를 설치했기 때문에 폐기물을 트럭으로 옮기는 일 없이 곧바로 벤치를 제작하고 도시 곳곳에 보급할 수 있어요. 탄소 발자국을 줄이는 효과가 크겠지요?

방식을
디자인하기

뛰어난 디자이너가 신기술을 활용한 생성적 디자인으로 만든 의자, 그리고 시민이 정부와 함께 순환 경제로 만든 벤치 사례에 대해 어떻게 생각해요? 둘 중 어느 것이 나으냐, 더 생태적이냐를 따질 필요는 없어요. 두 사례 모두 생태적으로 의미 있는 지점이 있거든요. 앞의 경우는 재료 사용을 최소화해서 지구 자원을 아낀다는 점이고 뒤의 사례는 폐기물을 재료로 써서 역시나 자원을 전혀 쓰지 않는다는 점이죠.

그런데 좀 더 생각해 보면 생성적 디자인, 인공 지능 활용 디자인은 설계 과정에서 많은 에너지를 씁니다. 일반적인 디지털 설계보다 100배 이상 데이터를 사용하기 때문에 그만큼 전기를 많이 소모하죠. 구글이나 마이크로소프트 등 인공 지능 서비스를 제공하는 기업들은 추운 지역에 데이터 센터를 계속해서 짓고 전기를 확보하기 위해 댐을 건설합니다. 그래서 반생태적이라는 비난을 받고 있죠.

플라스틱 쓰레기로 벤치를 만든 사례도 마냥 좋지는 않아요. 어쩌면 사람들이 소비하고 버리는 것을 당연하게 여길

수 있어요. 내가 버려도 벤치 재료가 된다니 별문제가 없다고 생각할 수 있고 현재 생활 방식의 문제를 깊이 생각하지 않게 된다는 것이죠. 플라스틱 쓰레기를 줄이고 나아가 어떻게 하면 플라스틱 사용을 줄이게 하느냐가 핵심인데 말이에요.

미국의 사회 활동가 애니 레너드도 비슷한 이야기를 했어요. 『물건 이야기』라는 책에서 "근본적인 문제는 개인의 행동이나 잘못된 라이프 스타일이 아니라 망가진 시스템에서 비롯된 것이다. '취하고 – 만들고 – 버리는' 치명적인 시스템이 야기한 문제다."라고 주장했지요. 물건을 사용하지 않을 수 없으니 태도를 바꾸어야 하고 그러면 달라질 수 있다고 합니다. 원인과 과정의 문제는 잘 드러나지 않기 때문에 그냥 지나치기 쉬워요. 지속 가능한 디자인을 언급할 때 자주 보게 되는 오류이기도 해요. 위장 환경주의 이야기에서 살펴보았듯이, 겉으로만 보면 마치 문제가 해결된 것 같지만 그렇지 않은 경우가 많아요.

디자이너의 창의적인 아이디어를 실천하는 것을 포함하여 개인적인 차원에서만 이야기할 때가 종종 있어요. 개인들이 문제의식을 갖고 창의적인 아이디어를 내놓는다고 해도 기업이나 정부와 연계된 경우에는 실현하기가 쉽지 않거든

요. 그래서 제도가 필요합니다. 앞에서 예를 든 공병 환급 제도는 분리배출을 적극적으로 하게 하고 기후동행카드는 대중교통 이용률을 높여 줍니다. 일회용품 사용을 줄이는 것도 자발적으로 실천하면 좋겠지만 사용을 제한하는 제도가 있어야 모두가 사용하지 않게 됩니다. 생활 방식을 바꾸는 것이 어렵고 귀찮더라도 제도로 그렇게 해야 한다면 익숙해지고 효과도 높아집니다.

예전엔 은행에 갈 때마다 줄을 섰어요. 늦게 온 사람이 슬쩍 끼어들기도 하고 다툼이 있었지요. 번호표를 갖고 대기하는 방식을 쓰자 처음에는 불편해했지만, 이제는 당연히 그렇게 하고 어느 정도 기다려야 할 줄도 알고 있지요. 일회용품에 관한 디자인을 생각해 보면 대체용품을 잘 디자인하는 것도 중요하지만 일회용품 사용을 줄일 수 있는 방식을 디자인하는 것이 더 필요하다고 할 수 있어요.

디자이너 정다운은 재사용을 통해 자원 총소비량을 줄이도록 사회적 디자인을 진행했어요. 몇 년 동안 일회용 컵이 버려진 뒤에 어디로 가는지 추적하는 이른바 '쓰레기 여행'을 했고 그것을 바탕으로 일회용품을 쓰지 않는 생활 방식을 설계하기 시작했어요. 우선, 플라스틱 컵을 대체하는 다회

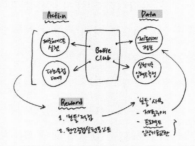

보틀클럽의 순환 구조 ©bottlefactory

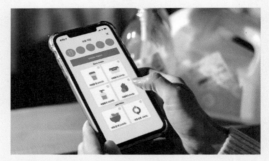

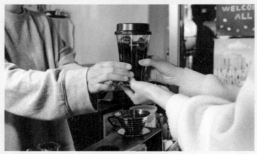

제로 웨이스트 실천 앱과 '리턴 미' 컵 활용 모습 ©bottlefactory

용 컵을 디자인했는데 거기에 그치지 않았어요. 이 컵은 '보틀클럽'에 가입된 카페에서 대여하고 반납할 수 있게 했답니다. 또한 일회용품이 전혀 없는 카페 '보틀라운지'를 운영하고 소비자가 용기를 가져와서 물건을 사는 장터를 열기도 했어요. 일상 환경에서 쓰레기 없이 사는 제로 웨이스트 방식을 디자인한 것이죠.

떡갈나무 숲을
이루는 사람들

물건을 소비하는 문제만 아니라 직접 기후 문제, 생태 문제를 이야기할 수도 있답니다. 여러분도 잘 알고 있을 스웨덴 청소년 그레타 툰베리도 그렇게 했지요. 뉴욕에서 열린 국제회의에 초청받았을 때 트럼프 대통령을 비롯한 국가 정상들 앞에서 "어떻게 그럴 수 있나요!"라고 호통을 쳤답니다. 청소년들의 미래를 빼앗아 갔기 때문이죠.

우리나라에도 2021년에 한국 청소년기후행동이 만든 '기후시민의회'가 있어요. '시스템을 뒤엎자'는 툰베리의 주장과 연결된다고 할 수 있어요. 그러니까 일회용품을 안 쓰는 정도가 아니라 기업과 정부의 반생태적인 정책에도 목소리를 낸 것이죠. 생태적 전환을 개인들의 작은 실천으로 축소시키려는 사람들에게 단호한 입장을 내세우고 있어요.

2020년 3월에 청소년기후행동 소속 청소년들은 국회와 대통령을 피청구인으로 헌법 소원 심판을 청구했어요. 우리나라 온실가스 감축 목표가 기후 재난 파국을 방지하기에 충분한지 묻고 기후 파국을 방지하기 위해 적극적으로 노력하

지 않으면 장차 청소년들의 생명권과 행복 추구권을 침해받을 것이라 호소했던 거예요. 이처럼 청소년들의 적극적인 요청에 부응하여 교육부는 2022 개정 교육 과정에 '생태 전환 교육'을 강화할 것을 명시했죠.

어떻게 보면 정치인도 아닌 청소년이 무엇을 할 수 있을까, 그렇게 한다고 기업과 정부가 움직일까 하는 의문이 들 수 있어요. 금방 바뀌지는 않겠지만 앞의 사례처럼 사람들의 생각을 조금씩 바꿀 수 있고 그렇게 교육과 제도가 달라지고 있어요.

지금보다 친환경적인 디자인을 몇 가지 한다고 해서 세상이 바뀌지 않는다고 생각할 수도 있지만 생태 전환 디자인의 노력이 계속되면 기업의 태도가 바뀌게 되고 우리 환경도 달라질 수밖에 없어요. 더디더라도, 또 어쩌면 우리가 기대하는 만큼 바뀌지 않더라도 국민의 생명과 안전을 지키는 것이 국가의 책임이므로 우리의 기본 권리를 지키는 노력을 계속해야 해요.

어르신들도 모르는 체하지 않아요. 기후 위기의 책임은 기성세대에게 있으니까요. 영국 런던에서는 할아버지, 할머니가 "내 손주의 미래를 위해서라면 체포돼도 좋아."라고 하면

서 기후 위기 대응을 촉구하는 거리 시위를 했고 우리나라에서도 '60+기후행동'이라는 단체가 결성되어 미래 세대를 위해 목소리를 높이고 있어요.

사람뿐만이 아니에요. 2년 전엔 남방큰돌고래 등 우리나라 연안에 사는 고래 164마리가 후쿠시마 오염수 해양 투기 저지를 위한 헌법 소원 심판의 청구인단에 포함되었죠. 해양오염은 제주도 해녀들의 생계뿐 아니라 고래의 생존도 위협하니까요.

평생 생태 운동을 하고 생태 철학을 연구했던 신승철은 『떡갈나무 혁명을 꿈꾸다』라는 책에서 이 행동을 도토리에 비유했어요. 작은 도토리들이 모여서 떡갈나무 숲을 이룬다는 것이죠. 깊이 공감하는 말입니다. 작은 노력은 마치 어딘가로 퍼지려고 하는 포자가 되는 것 같아요. 어떤 결실을 볼 수 있을지 장담할 순 없지만 포자가 없이는 어떤 일도 일어나지 않겠지요.

염소와 함께 살아 본
디자이너

　모든 생물은 근본적으로 '취약함'이 있어요. 그래서 서로 돌봐야 살 수 있답니다. "돌봄이 없다면, 삶도 없다."라는 주장도 있어요. 모두가 돌봄을 받을 필요가 있다는 것은 곧 누구나 돌봄받을 권리가 있다는 뜻이겠지요?

　그러니까 돌봄은 일방적으로 받기만 할 수는 없어요. 나도 수고를 해야 하지요. 6장에서 보았듯이, 사람만 그런 게 아녜요. 실제로 기후 재난이 일어나면 사람도 당연히 구해야 하고 아픈 사람을 돌봐야 하지만 피해를 입은 주택과 도로, 심지어 집 안의 물건, 거리의 물건들도 복구해야 회복된답니다. 주변 환경을 돌보지 않아서 물이 고이면 모기가 생기고 길이 복구되지 않으면 이동할 수 없고 또 집이 회복되지 않으면 사람들이 살 곳이 없어지는 것이니까요. 이것을 '회복력'이라고 해요.

　이와 관련된 몇몇 연구에 따르면, 돌봄은 "잘못된 가치 체계를 전환하는 핵심적인 작업"이라고 하고 기후 위기와 연결하여 "돌봄의 유기적 관계망을 확대하는 것이 기후 돌봄"이

라고도 한답니다. 여러 사례를 보니 동물을 돌보는 것이 기후 돌봄과도 연결이 되는 것 같아요. 동물을 위하는 것이 꼭 숲이나 바다에 가야만 하는 것은 아니에요. 고래를 위한 일을 도시에서도 할 수 있어요. 한 예로 바다와 거리가 먼 여러 도시에서 '바다의 시작'이라는 캠페인이 시작되었는데 빗물받이에 고래 그림을 그리고 폐기물을 청소하는 일이었어요. 쓰레기가 빗물에 씻겨 가면 우리 동네에서 없어지지만 흘러 흘러 바다로 가니까요.

『생태적 전환, 슬기로운 지구 생활을 위하여』라는 책을 보니, 생태학자인 최재천 교수님이 2003년 도쿄에서 열린 국제 행사에서 '호모 심비우스: 21세기의 새로운 인간상'이라는 제목의 강연을 하셨답니다. 호모 사피엔스는 알겠는데 '심비우스'는 뭔가 궁금해서 찾아봤어요. 호모 심비우스는 '공생인'을 뜻하는데 다른 생명과 지구 환경을 공유하며 살겠다는 의지를 담은 표현이라고 합니다. 교수님은 '현명한 인간'이라는 뜻의 호모 사피엔스를 버리고 공생인, 즉 호모 심비우스로 거듭나자고 호소한 것이죠. 그런데 그렇게 살려면 우리 모두가 '생태적 전환'을 이뤄 내야 한다고 해요.

정말로 "다른 생명과 지구 환경을 공유하며 살겠다는 의지"

가 강한 디자이너가 있어요. 기후 위기 등 너무 복잡한 문제가 많아서 인간이 아닌 다른 동물이 되어 보기로 한 거죠. 이렇게 마음먹은 영국 디자이너 토머스 트웨이츠는 정말로 염소와 함께 살기를 실천했어요. 아니, 실천해 보았어요. 왜냐하면 염소와 함께 살아 보려고 했는데 계속해서 살 수는 없었거든요. 그는 염소가 되어 보기 위해 오랫동안 준비했어요. 우선, 네 발로 걸어야 했는데 그게 쉽지 않았어요. 네 발로 걸어 본 적 있나요? 잠깐 흉내를 낼 순 있지만 동물처럼 네 발로 다니려면 우선 고개를 들 수 있어야 해요. 그래서 이 디자이너는 신경 과학자, 동물 행동학자, 수의사, 의수족 제작자 등 전문가의 자문을 받으면서 연구와 훈련을 했어요. 네 발로 걷기 위한 보조 장치도 디자인했는데 실패를 거듭한 끝에 완성했지요.

드디어 알프스에 있는 염소 목장에 찾아가 실제 염소와 동행하는 생활을 시작했고 염소처럼 풀을 뜯은 뒤 그것을 미리 제작해 둔 인공 위에서 소화하여 되새김질도 해 보았답니다. 물론 실제로는 먹을 수 없었다고 해요. 당연하지요. 다른 생명과 함께 살기가 이렇게나 힘듭니다. 그럼에도 이 디자이너가 강한 의지를 보여 주었으니 우리가 〈염소인간〉이 되진 못하더라도 각자의 방식을 상상해 보는 건 나쁘지 않겠지요.

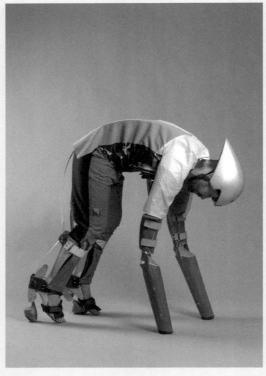

토머스 트웨이츠의 〈염소인간〉

(Goatman: Thomas Thwaites, Photography: Tim Bowditch)

스스로
디자인하는 미래

미래를 상상하는 것은 막연할 수 있지요. 그렇지만 어느 정도 예측할 수 있는 자료가 있으니 어떻게 살지 상상해 볼 수는 있을 거예요. 가령, 해수면이 상승하고 집중 호우가 점점 잦아지는 것을 생각해 봅시다. 물로 인한 변화를 어떻게 받아들이고 어떤 방식으로 살 수 있을까요?

『물이 몰려온다』의 저자인 제프 구델은 "개인의 행동과 사려 깊은 계획과 삶을 바꾸려는 의향이 필요하다는 뜻이다. 다른 무엇보다도 이는 물과의 전쟁을 포기하고, 자연이 승리했음을 시인한다는 의미다."라고 주장했어요. 우리의 관념과 행동을 바꿀 의지가 필요하다는 뜻이겠지요.

물이 넘친다니 정말 무서워요. 요즘은 비가 한꺼번에 내리곤 해서 여름이면 물난리가 나는 지역이 점점 늘고 있어요. 국토 대부분이 해수면보다 낮다고 알려진 네덜란드는 당연히 물 문제를 오랫동안 고민해 왔어요. 바닷물을 막는 데는 한계가 있어서 20년 전에 이미 건축물이 물에 뜨게 하는 '플로팅' 개념을 연구했고 '물과 함께 살아가기'라는 인식으로

전환했다고 합니다. 오랫동안 철통같은 수방 정책, 즉 물막이 방식을 고수해 온 네덜란드도 생각을 바꾸기 시작한 것이죠. 물을 막아서 땅을 확보했지만 미래에는 그것이 더 이상 가능하지 않을 수 있으니까요. 온난화로 해빙이 녹으니 해수면은 매년 높아지고 실제로 태평양의 몇 나라는 이미 국토가 유실되고 인도네시아도 수도를 옮길 준비를 하고 있다죠?

피할 수 없으니 이 사실을 받아들이는 방법을 찾아야 하겠어요. 디자이너들도 이런 생각으로 미래를 상상합니다. 디지털 디자인 스튜디오 스쿤트/오페라가 2090년의 런던을 그린 〈침수된 런던〉 연작을 보면 낭만적으로 보여요. 한 이미지에는 언덕에 있는 주택에서 여자아이가 웃는 모습으로 밖을 내다보고 아버지는 집에서 무언가를 손보고 있어요. 자세히 보면 잠수함이에요. 시내 대부분이 물에 잠겼기 때문에 자동차가 아니라 잠수함을 자가용으로 갖고 있는 것이죠.

또 젊은이들이 낚시를 즐기고 있는데 바닷가가 아니라 고층 건물의 어딘가로 보입니다. 물에 잠긴 건물에서 물고기를 잡고 있는 거겠지요? 물론, 기후 위기에 손 놓고 있자는 뜻은 아닐 거예요. 아마도 이런 미래가 오기 전에 적극적으로 대응해야 한다는 것을 역설적으로 표현했을 거예요.

스튜디오 스퀸트/오페라의 〈침수된 런던〉 연작 (Courtesy of Squint/Opera)

스튜디오 포르마판타스마의 〈광석 흐름〉 연작
(출처: 포르마판타스마 홈페이지(formafantasma.com))

스튜디오 포르마판타스마의 또 다른 프로젝트도 그와 비슷합니다. 〈광석 흐름〉은 언뜻 보면 전자 제품을 재활용한 것처럼 보입니다. 수십 년 뒤에는 더 이상 금속을 자연에서 채취할 수 없다고 해요. 디자이너들은 그 사실에 주목하고, 버려진 전자 제품에서 자원을 추출하는 디자인 방법을 제안했어요. 천연자원을 이용해서 제품을 디자인하던 방식을 바꾼 것이지요. 금속으로 된 책상이나 조명은 컴퓨터 케이스에서 금속판과 나사, 전선을 떼어 내어 만들어야 하니까 각 부품의 크기와 색, 연결 방식을 고민해서 디자인하는 식으로요.

당장은 아니더라도 머지않아 디자이너가 이런 방식으로 디자인할 수도 있을 거예요. 먼저 디자인을 하고 그것에 필요한 재료를 정하는 것이 아니라 무엇을 쓸 수 있을지 도시 광산에서 폐자원을 살펴보고 그에 맞는 디자인을 하는 것이죠.

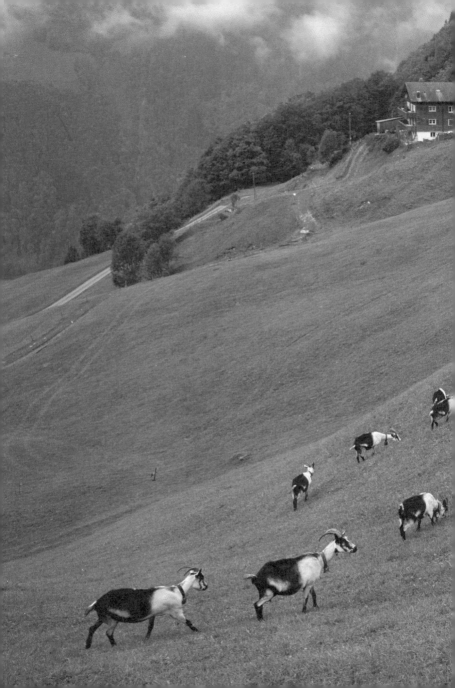

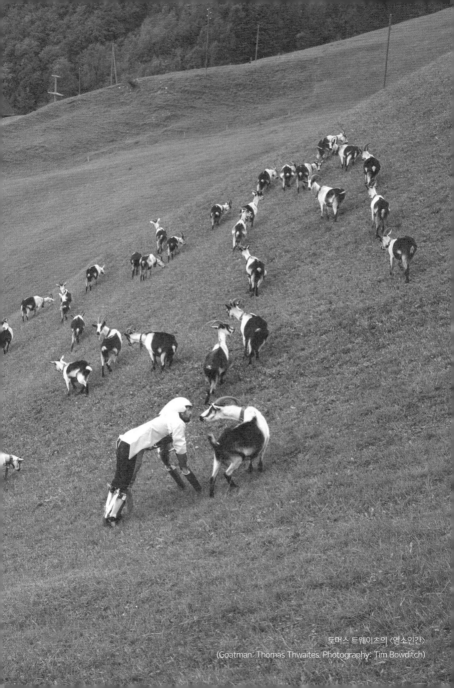

토머스 트웨이츠의 〈염소인간〉
(Goatman: Thomas Thwaites, Photography: Tim Bowditch)

디자인은 늘 새로운 무언가를 상상하고 더 나은 미래를 꿈
꾸는 분야입니다. 디자이너가 특별히 미래를 보는 혜안이 있
거나 기술력이 있는 것이 아니라 현재 역량으로 가능성을 보
여 줄 프로토타입(시제품)을 보고 만질 수 있게 해 주기 때문
이지요. 20세기 서구의 디자인사에서도 이런 활동을 발견할
수 있고 최근 국내외 디자인 분야에서도 찾을 수 있습니다.
그렇지만 생태 전환이라는 측면에서 보면 납득하기 어렵고
생태적이지 않은 부분도 많아요.

친환경 디자인처럼 보이지만 그렇지 않은 것도 있다는 사
실을 앞에서 살펴보았지요. 그렇듯 생태 전환 디자인은 단순
하지 않고 함정도 있어요. 리처드 세넷의 말을 다시 인용해
보면, 오늘의 생태적 위기는 인간 스스로 화를 불러왔다고
해요. 그런데 사람들이 직접 환경에 해를 주는 것과는 다른
차원의 이야기도 하고 있어요. 가령, 생성적 디자인으로 탄생
한 의자를 떠올려 봐요. 인공 지능이 우리 생활에 큰 영향을

주게 되는데 이것과 생태적 전환을 함께 생각하지 않을 수 없답니다. 세넷도 이 부분을 우려하고 있어요. 초소형 전자 기술 같은 혁신이 생태적 문제를 불러일으킨다는 거예요. 로봇과 인공 지능이 사람들을 편하게 해 주는 한편, 그것이 자연환경을 어지럽힐 때 더 이상 사람들이 그것을 통제하지 못할 수도 있다는 거예요.

첨단 디지털 기술과 생태적 위기가 맞물려서 우리가 살아갈 미래가 더 복잡하고 난처해 보일 수 있어요. 그리고 디자인은 단순히 물건과 이미지, 영상 등 개별적인 상품과 서비스만 다루지 않아요. 이젠 눈에 보이지 않는 시스템이 디자인되고 있어요. 지금은 디자이너가 그 일을 하고 있지만 점점 기계가 스스로 디자인하는 시대로 가고 있다는 것이 문제죠.

너무 멀리 갈 순 없으니 이제 이야기를 마무리해야 할 것 같아요. 지금 우리에게 필요한 것은 지혜롭게 잘 살펴보고 가능하다면 작은 실천부터 해 보는 것이에요. 일상생활과 가

장 밀접한 옷, 음식, 에너지와 관련된 활동을 통해 생태 전환의 문제를 내 삶과 연결하는 것이죠. 평소에 가졌던 생각에 변화가 생기면 몸에 익은 습관, 행동 방식, 삶을 바꾸려는 노력과 실천도 할 수 있을 거예요. 우린 생태적인 척하는 것에 쉽게 속지 않고 하나씩 내가 할 일을 해 나가는 겁니다. 그것이 우리 스스로 미래를 디자인하는 것이라고 생각해요. 미래는 그저 주어지는 것이 아니고 더 나은 삶의 방식을 디자인하는 것에서 만들어 가는 것이니까요.

질문하는 시민 3

염소가 되어 보기로 한 디자이너

초판 1쇄 발행 2025년 5월 28일
글 김상규 | **편집** 이해선 | **디자인** 신병근 | **제작** 세걸음
펴낸곳 다정한시민 | **펴낸이** 이해선 | **출판신고** 2024년 3월 4일 제 2024-000039호
주소 경기도 고양시 일산동구 중앙로 1305-30 마이다스 오피스텔 605호 | **전화** 070-8711-1130
팩스 070-7614-3660 | **이메일** dasibooks@naver.com | **블로그** blog.naver.com/dasibooks

인쇄·제본 상지사 P&B

ⓒ 김상규 2025
ISBN 979-11-94724-03-2 (44650) | 979-11-987002-2-3 (세트)